煙雲遺珍

明清及民國時期
旱煙盒

楊聰聰 著

目錄

序言

　　筆者本人長久以來心中有個"夢"，就是能夠出版發行一本書籍，經過不懈的努力，如今有機會夢想成真，這是令人感到開心和欣慰的時刻。

　　僅此，向祖父楊言昌、父親楊慕馮在天之靈告慰，晚生今日終於也同樣做到了。

　　目前中港台三地都沒有一本介紹旱煙盒古物的出版書籍，希望本書出版後能夠給讀者帶來方便和樂趣。

煙雲物語

　　筆者本人乃非是位吸煙客，從少年輕狂來到兩鬢染霜都沒有吸煙的喜好，更沒有體會過吸煙的神韻和樂趣，因此，當然對於吸煙（抽煙）帶來的感悟以及演變，包括煙草及煙具的專業研究和知識瞭解不全面，通過在古物收集收藏過程之中，經過歲月洗禮慢慢點點滴滴的積累逐漸曉知，故所言並非正統權威之說，正如筆者亦兄亦友鄭允久醫師所言：" 我從來不是收藏鑑賞旱煙盒專家"，在夜深人靜獨自一人時，手中把玩這些經歷百年滄桑的「遺珍」，有幸可以穿越時空與古人古物交流對話，在分分秒秒飛逝同時明白自己個體是那麼渺小，遙望星光熠熠的太空，深深地感慨生命又是那麼短暫無常，萬事往往都不由自主，懂得要珍惜今天自己身邊的擁有。

　　再要感恩父母 (給予筆者生命仁愛養育成人)，要感謝在筆者生命之中出現過的那些人；那些往事，天大地大悠悠萬事但願天下大同，期盼太平盛世。

煙來煙去

縱觀古今，閑暇娛樂，把玩古物，有可謂陶冶性情，樂在其中，日照星辰，自樂無窮。

華夏神州大地，在經歷改革開放的東風沐浴之下，各行各業、百家興旺，生機蓬勃，特別是千禧年後，經濟騰飛，社會安定，百姓衣食富足，在不段追求美好物質生活文明的同時，也不忘向往精神文明，步入小康社會。

古物收藏，乃是一種清靜悠雅的精神享受，在華夏神州大地百姓收藏涉及面甚為廣泛，內容品種，各式各樣，有字畫、瓷器、金石、珠寶、錢幣、郵票、火花、煙標、徽章……應有盡有。旱煙盒也是其中之一。

旱煙盒、又叫旱煙壺，為本書介紹收藏古物。

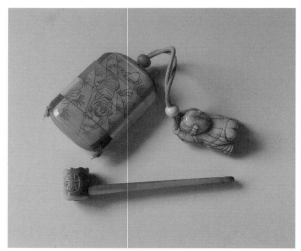

象牙旱煙盒配象牙煙杆
（清嘉慶年出品）

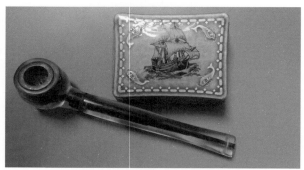

舶來品英瓷旱煙盒配水晶煙斗
（清末民初出品）

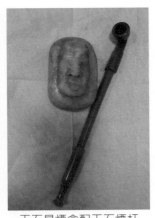

玉石旱煙盒配玉石煙杆
（清末民初出品）

今時今日，無論是走在香港上環荷里活道、摩囉街，還是來到北京潘家園以及北京煙袋斜街，又或者是上海豫園老街；再去上海東台路上的古董街，另外選擇飛往台北去光華商場市集以及三普商場市集，要見到明清及民國時期所製作保存完好的旱煙盒已非常不易，其中事緣因由稍後會提及。

根據上海中國煙草博物館內保存史料記載，原名為淡巴菰 (Tabacco)，後稱為煙草，乃非華夏本土植物，原產自南美洲大陸經呂宋島在明朝萬曆年間傳入神州大地後生根，至今為止大約有近 500 年的歷史了。

相傳點燃煙草；吞雲吐霧；煙來煙去；逍遙自在；感似神仙。

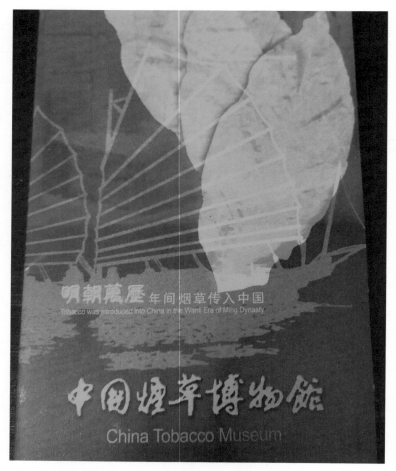

明朝萬曆年间烟草传入中国
Tobacco was introduced into China in the Wanli Era of Ming Dynasty

中国烟草博物馆
China Tobacco Museum

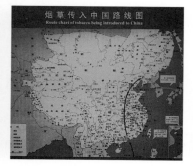

烟草传入中国路线图
Route chart of tobacco being introduced to China

雲霧口中入、神韻心中留，早年間上至宮廷衙門皇親國戚、達官貴人，下至市井鄉村平民百姓，腰間掛煙具蔚然成風，如同今日到處是人人手機在身一般，真不可謂潮流風氣。

潮流風氣催生下，各地文人儒士、工匠名師精心雕琢製作出千姿百態、風格奇特的器形，將小小器物升華為身份地位的象徵物，還兼有把玩觀賞的佩飾精品。

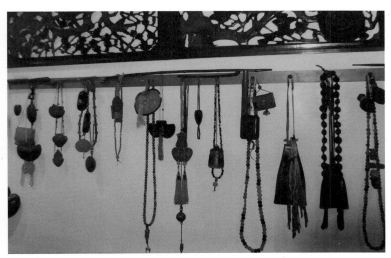

種植煙草，佔用大量的良田農地，自明崇禎帝開始至清乾隆帝都考量到煙草與糧食爭奪田地資源，無益國計民生均下旨要天下禁煙，違者課重刑。

欽差大臣林則徐南下廣東禁鴉片煙時，沿路順勢收繳各地煙具；查封各地煙舖。

經歷了百年滄桑巨變，昔日那些千姿百態、風格奇特，製作精湛的旱煙盒，能夠保存下來的已寥寥無幾，也非常慶幸至今仍能夠收集到近千件各式種類不同姿態的煙具。

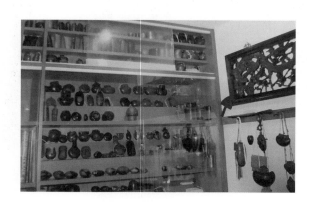

本着"人人為我；我為人人"的信念，最佳的方法就是能夠將這些收藏物品出書發行，以便保存下去。令有感興趣的後來者能有機會分享過目，給現代人與古人古物交流對話；千里共嬋娟。

筆者亦兄亦友鄭允久醫師又言；沒有機緣何來相逢，人與人之間如此，人與物之間亦復如此。星辰日月在人世間煙來煙去，無意之際時代給了筆者機會，同時又賦予星火相傳的寄望，那就是知行合一。

本書出版內容，主要是介紹明清及民國時期不同材質的製作品，又以黃楊木雕作品居多，也有牛角雕作品、竹子雕作品、柚子製作品、漆器製作品、藤編製作品、景泰藍製作品以及葫蘆瓜人物雕作品，更有為數不多比較獨特材質的製作品，可供大眾欣賞。

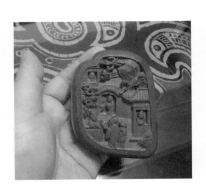 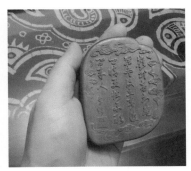

其中黃楊木雕作品之中，該作品是雙面雕刻；一面有儒生雅士在庭園暢讀交談綠樹閣樓情景，另一面是彩雲飄飄一派和諧附有草書字體及私章印的安排，另一作品

正面雕刻像一幅畫，見勁松樹下老者向童子問路，栩栩如生。

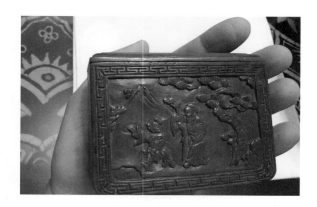

　　兩件黃楊木雕刻作品，能夠在手掌方寸大小內雕琢出可觀賞的作品，相信一定能夠給予讀者眼前一亮的體會，了解原來旱煙盒也有精品。

【旱煙盒—黃楊木作品】

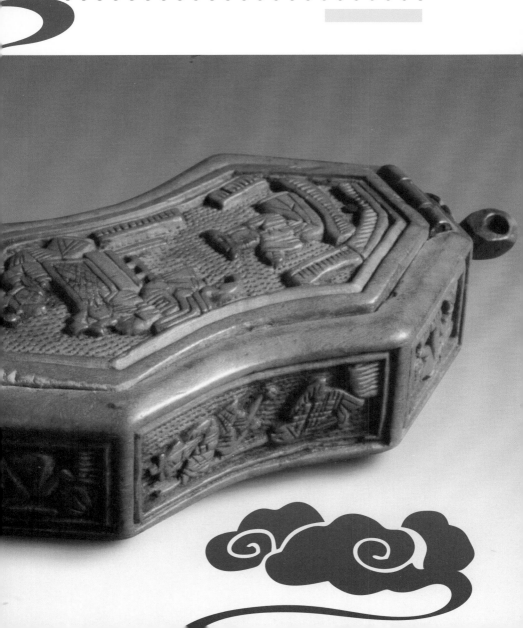

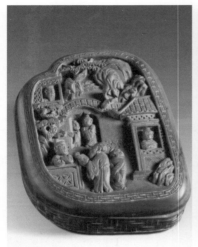 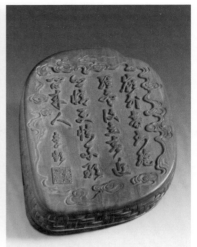

- 旱煙盒 |
 庭園詩情畫義

 清朝出品

- 旱煙盒 |
 彩雲飄飄　一派和諧

 清朝出品

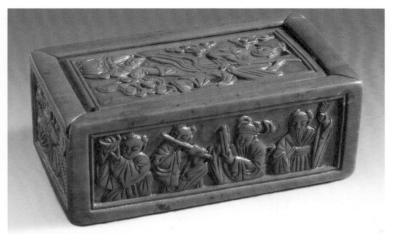

- **旱煙盒｜**
 清朝出品

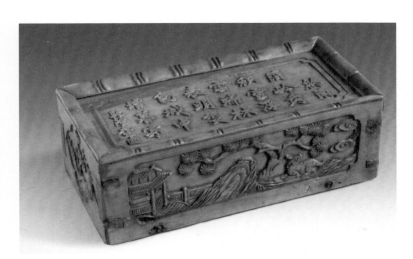

- **旱煙盒｜**
 清朝出品

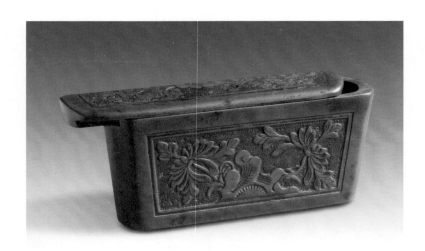

- 旱煙盒 |
 明末清初出品

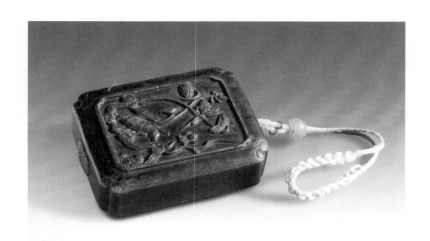

- 旱煙盒 |
 明末清初出品

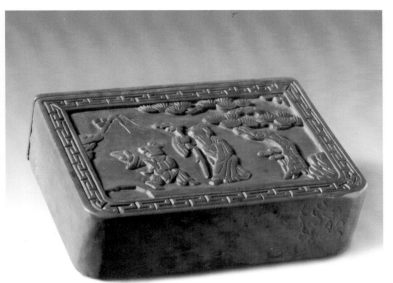

- **旱煙盒** |
 勁松下老者問童子

清朝出品

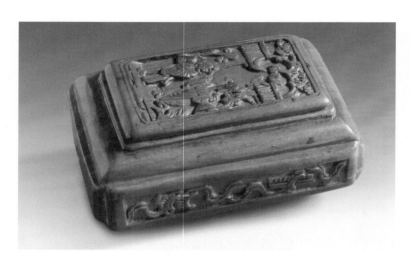

- **旱煙盒** |
清朝出品

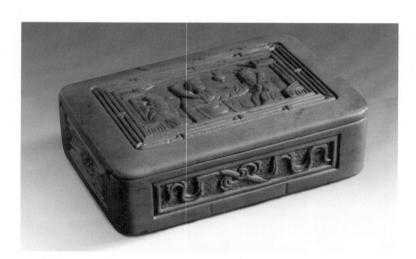

- **旱煙盒** |
清朝出品

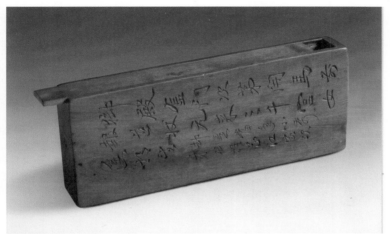

- **旱煙盒** |
 清朝出品

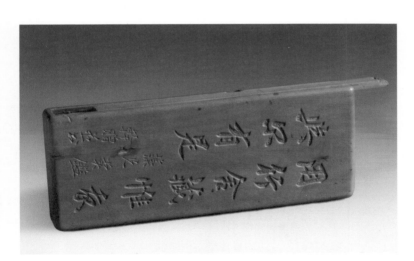

- **旱煙盒** |
 清朝出品

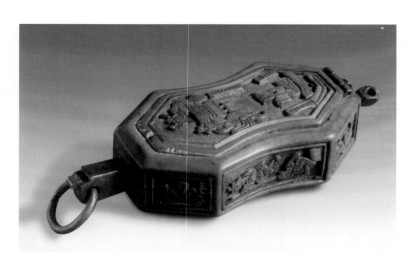

- 旱煙盒 |
 清朝出品

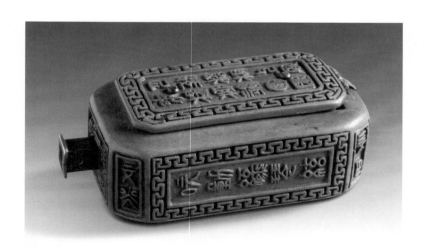

- 旱煙盒 |
 清朝出品

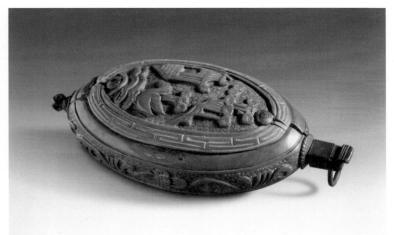

- **旱煙盒**｜
 清朝出品

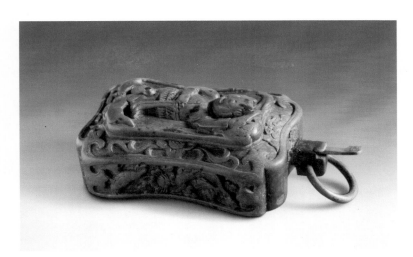

- **旱煙盒**｜
 清朝出品

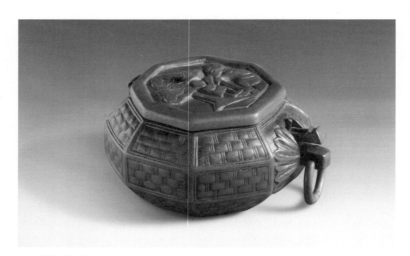

- **旱煙盒 |**
 清朝出品

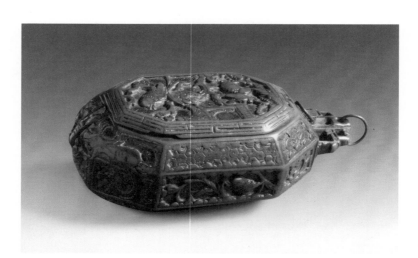

- **旱煙盒 |**
 明末清初出品

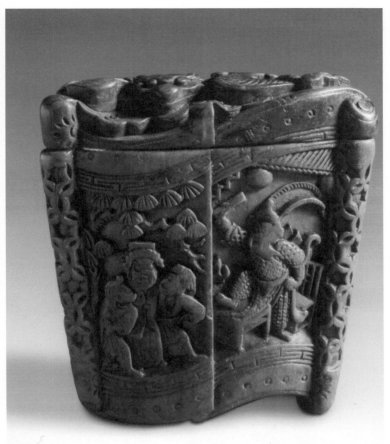

- **旱煙盒｜黃楊木雕**
 三英戰呂布

 清朝出品

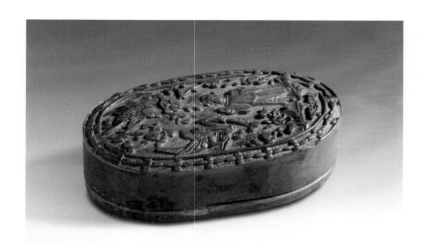

● 旱煙盒 |
　清朝出品

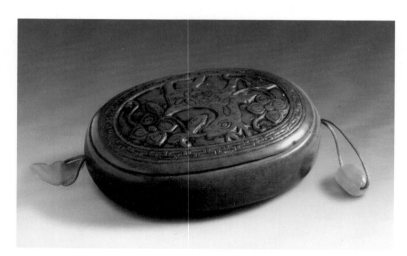

● 旱煙盒 |
　清朝出品

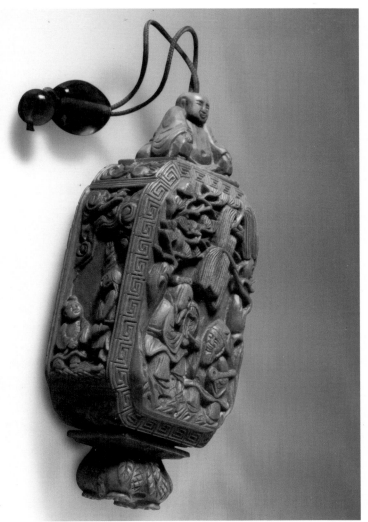

- **旱煙盒｜**
 四面雕

 清朝出品

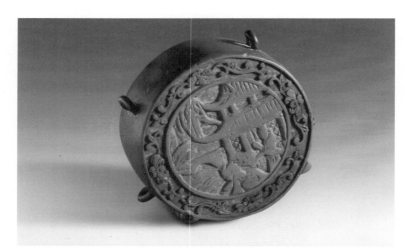

- **旱煙盒** |
 清朝出品

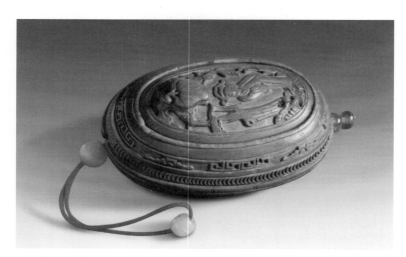

- **旱煙盒** |
 清朝出品

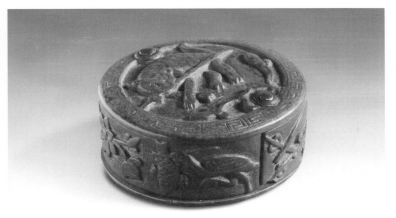

- **旱煙盒｜**
 清朝出品

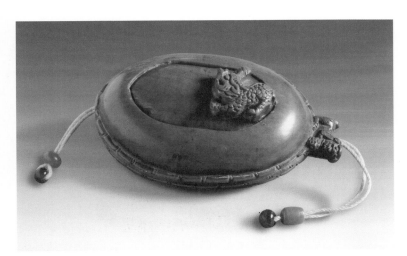

- **旱煙盒｜**
 清朝出品

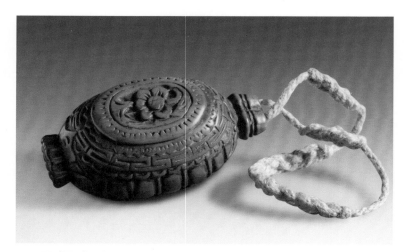

- 旱煙盒 |
 清朝出品

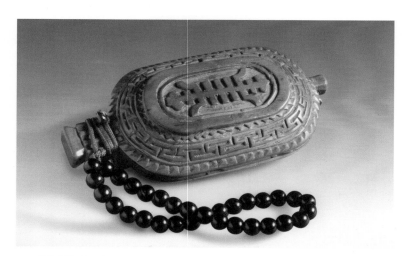

- 旱煙盒 |
 清朝出品

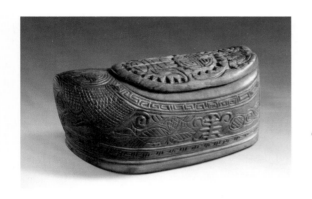

- **旱煙盒｜**
 狀元鞋
 ―――――
 清朝出品

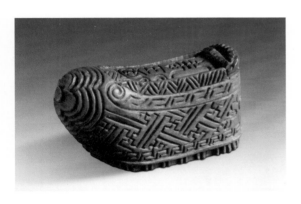

- **旱煙盒｜**
 狀元鞋
 ―――――
 清朝出品

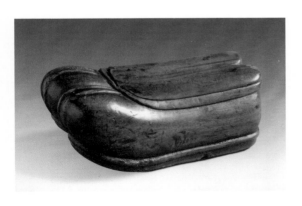

- **旱煙盒｜**
 狀元鞋
 ―――――
 清朝出品

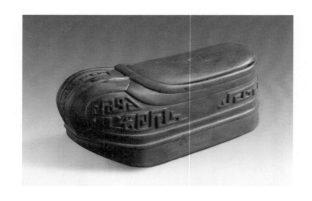

- **旱煙盒 |**
 狀元鞋
 清朝出品

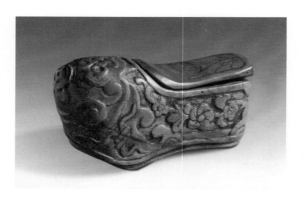

- **旱煙盒 |**
 狀元鞋
 清朝出品

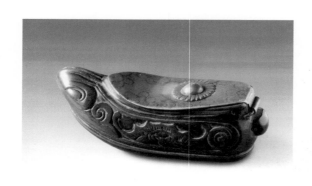

- **旱煙盒 |**
 狀元鞋
 清朝出品

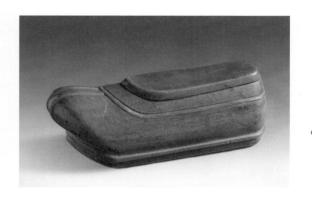

- **旱煙盒｜**
 平步青雲
 清朝出品

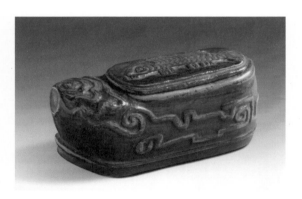

- **旱煙盒｜**
 喜事上門
 清朝出品

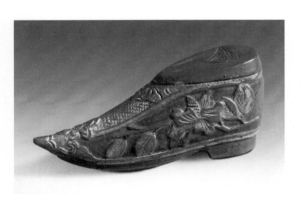

- **旱煙盒｜**
 三寸金蓮
 清朝出品

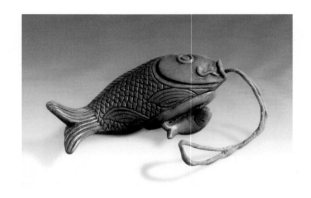

- 旱煙盒｜
 大小平安
 清朝出品

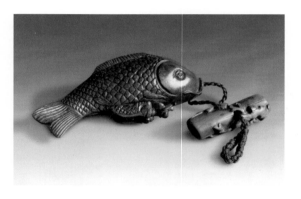

- 旱煙盒｜
 更上一層
 清朝出品

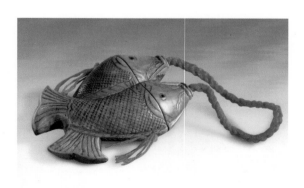

- 旱煙盒｜
 好事成雙
 清朝出品

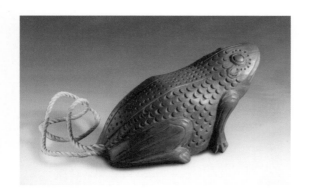

- 旱煙盒 |
 金蛙
 清朝出品

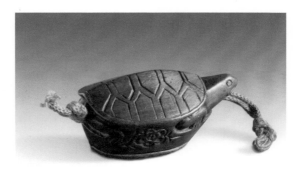

- 旱煙盒 |
 金龜
 清朝出品

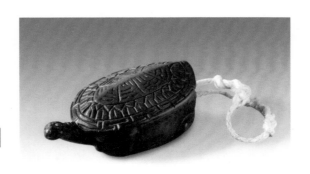

- 旱煙盒 |
 金龜
 清朝出品

● 旱煙盒｜
多子多福
清朝出品

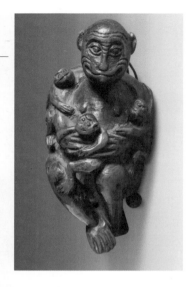

● 旱煙盒｜
大小金象
清朝出品

● 旱煙盒｜
衣食富足
清朝出品

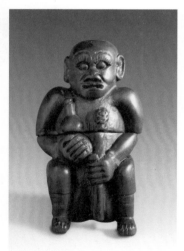

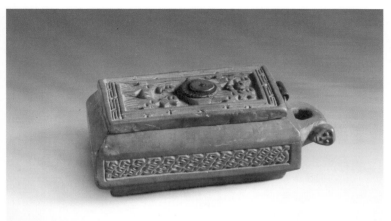

• **旱煙盒** |
清朝出品

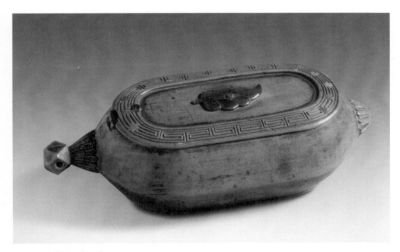

• **旱煙盒** |
清朝出品

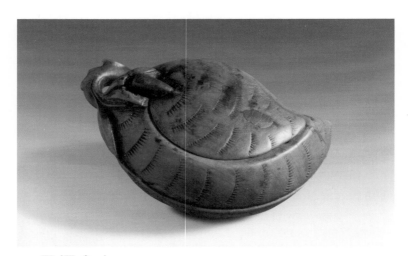

- 旱煙盒 |
清朝出品

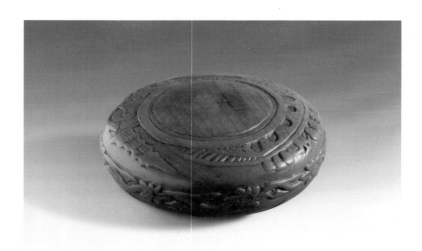

- 旱煙盒 |
清朝出品

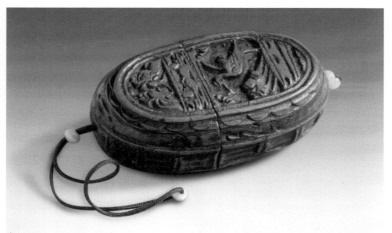

- **旱煙盒｜**
 清朝出品

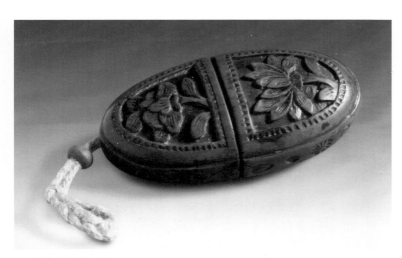

- **旱煙盒｜**
 清朝出品

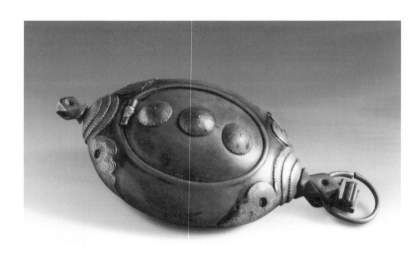

- 旱煙盒 |
清朝出品

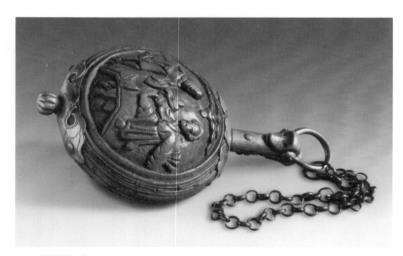

- 旱煙盒 |
清朝出品

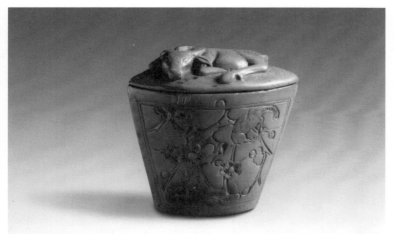

- **旱煙盒** |
 清朝出品

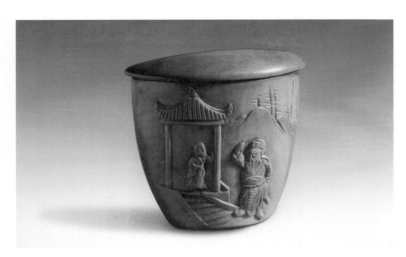

- **旱煙盒** |
 清朝出品

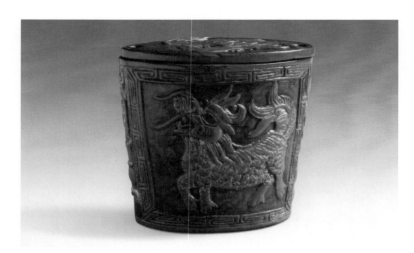

- **旱煙盒｜黃楊木雕**
 清朝出品

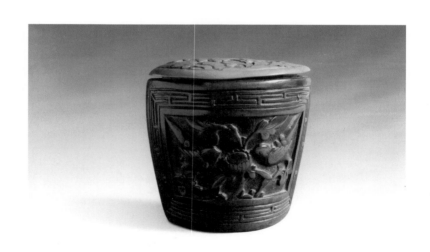

- **旱煙盒｜黃楊木雕**
 清朝出品

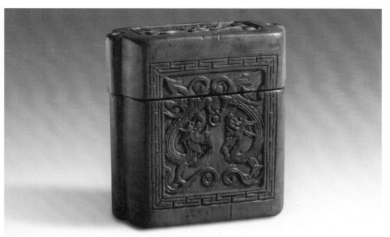

- 旱煙盒 | 黃楊木雕
 龍鳳呈祥

 清朝出品

　　　- 旱煙盒 |

　　　　清朝出品

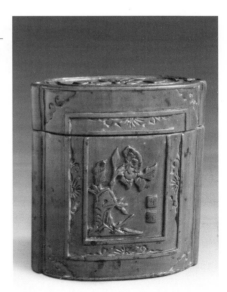

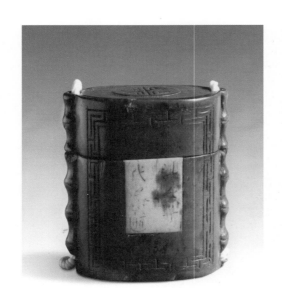

• 旱煙盒 |
　清朝出品

• 旱煙盒 |
　清朝出品

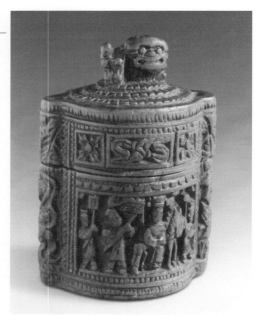

• 旱煙盒 |
清朝出品

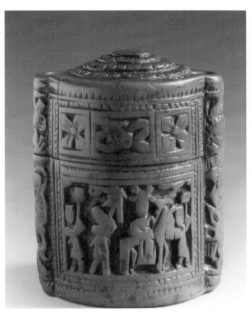

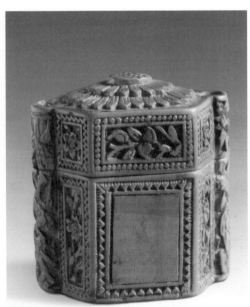

• 旱煙盒 |
清朝出品

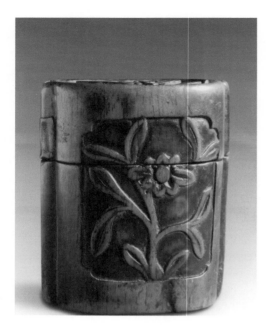

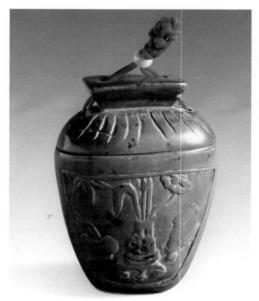

【煙雲遺珍 黃楊木作品】

44

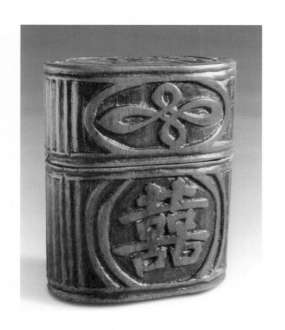

- 旱煙盒 |
 清朝出品

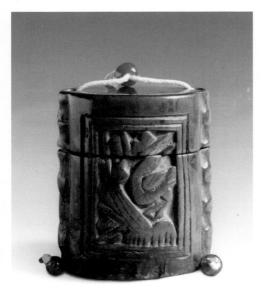

- 旱煙盒 |
 清朝出品

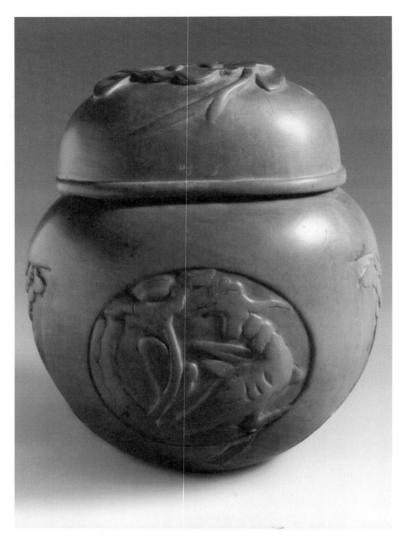

- **旱煙盒 |**
 清朝出品

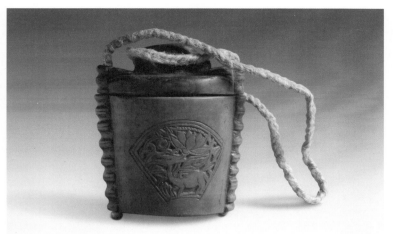

- **旱煙盒** |
 清朝出品

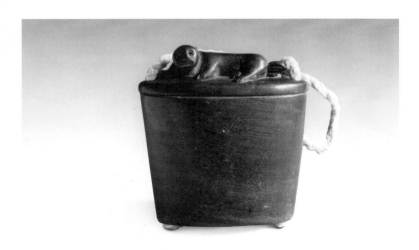

- **旱煙盒** |
 清朝出品

- 旱煙盒 |
 清朝出品

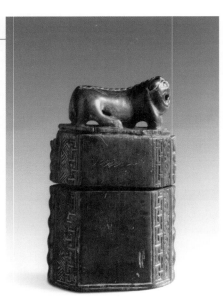

- 旱煙盒 |
 清朝出品

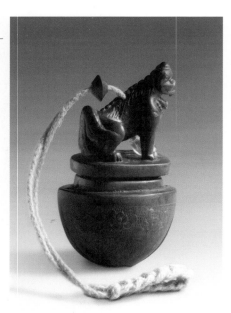

【煙雲遺珍　明清及民國時期旱煙盒】

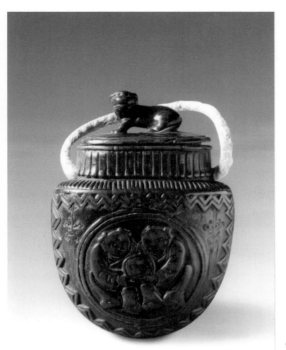

• 旱煙盒 |
　清朝出品

• 旱煙盒 |
　清朝出品

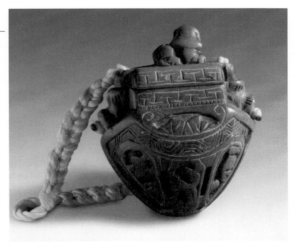

49

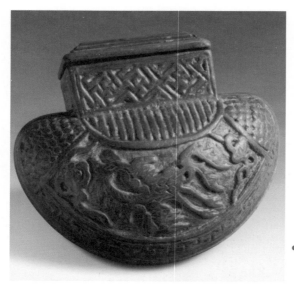

• 旱煙盒 |
清朝出品

• 旱煙盒 |
清朝出品

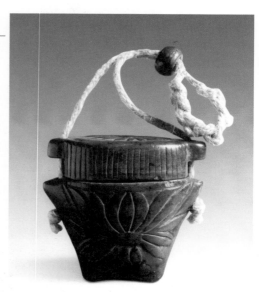

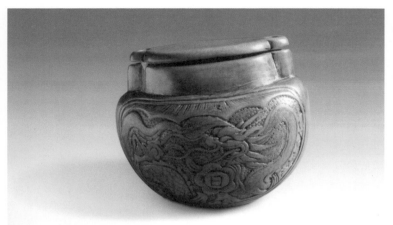

- **旱煙盒** |
 清朝出品

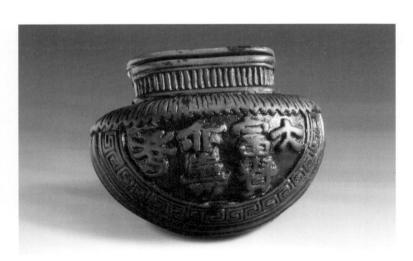

- **旱煙盒** |
 清朝出品

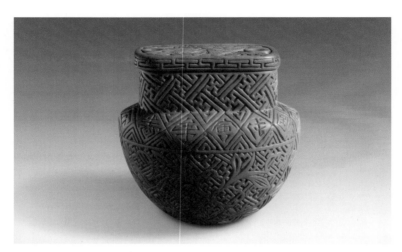

- **旱煙盒** |
 清朝出品

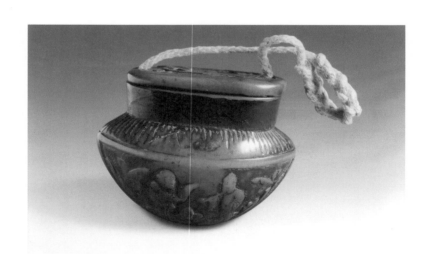

- **旱煙盒** |
 清朝出品

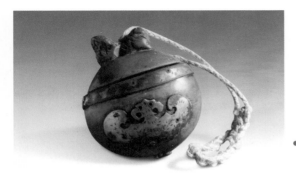

- **旱煙盒 |**
 清朝出品

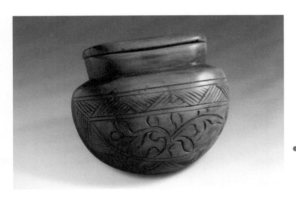

- **旱煙盒 |**
 清朝出品

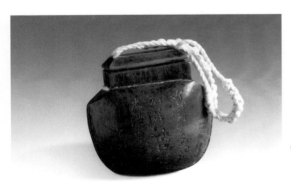

- **旱煙盒 |**
 清朝出品

● **旱煙盒|**
　清朝出品

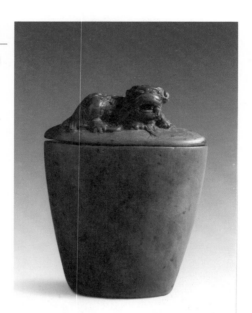

● **旱煙盒|**
　清朝出品

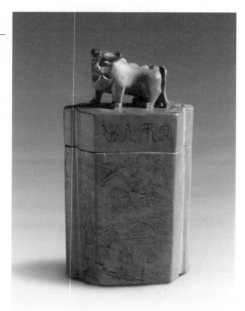

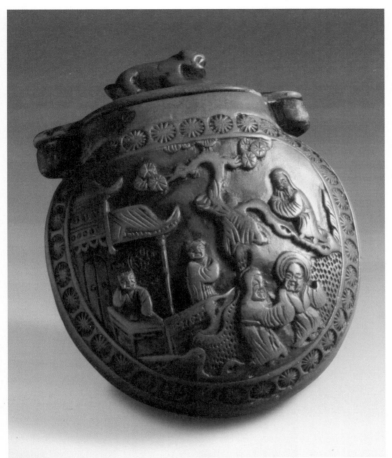

- **旱煙盒｜黃楊木雕**
清朝出品

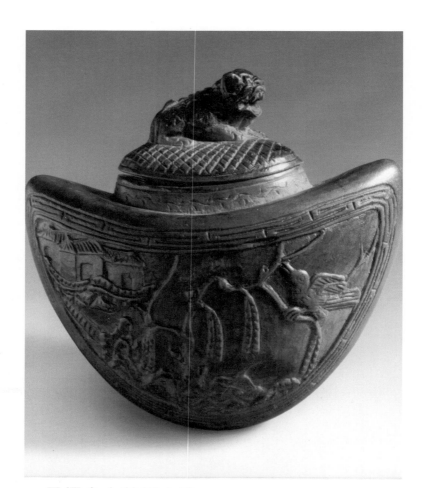

- **旱煙盒｜黃楊木雕**
 清朝出品

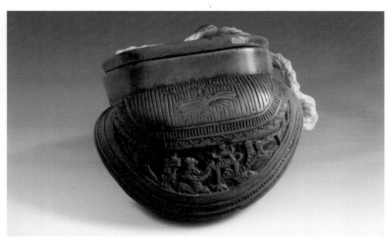

- **旱煙盒 |**
 清朝出品

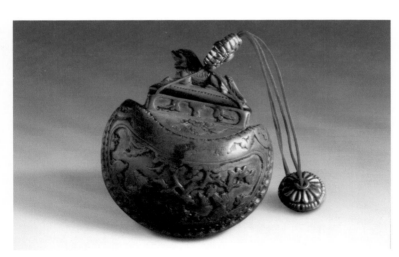

- **旱煙盒 |**
 清朝出品

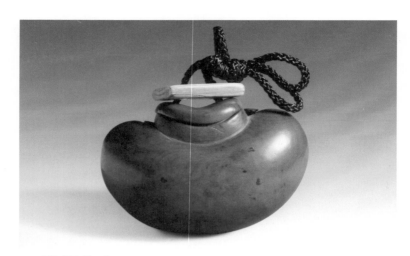

- **旱煙盒 |**
 清朝出品

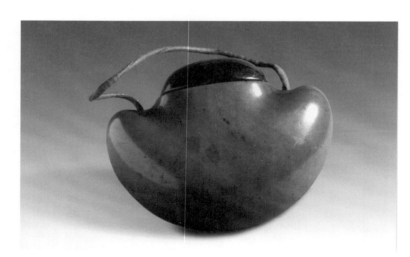

- **旱煙盒 |**
 清朝出品

• 旱煙盒 |
　　清朝出品

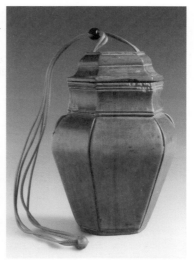

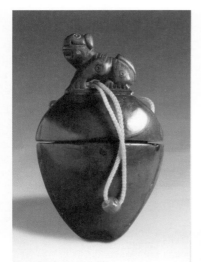

• 旱煙盒 |
　　清朝出品

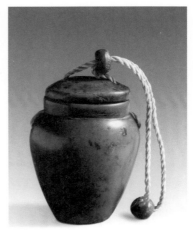

• 旱煙盒 |
　　清朝出品

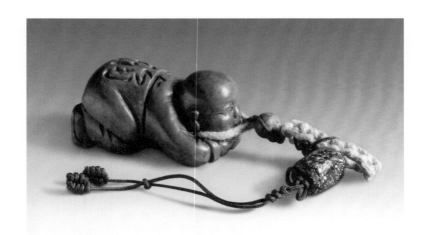

- **旱煙盒 |**
 清朝出品

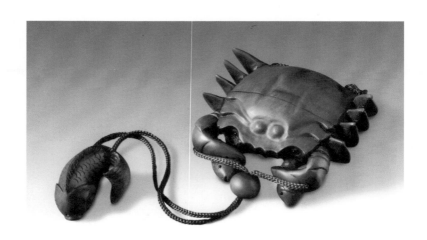

- **旱煙盒 |**
 清朝出品

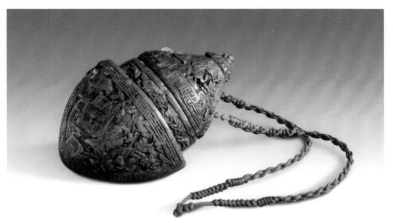

- 旱煙盒 |
 清朝出品

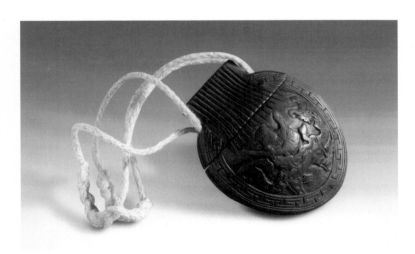

- 旱煙盒 |
 清朝出品

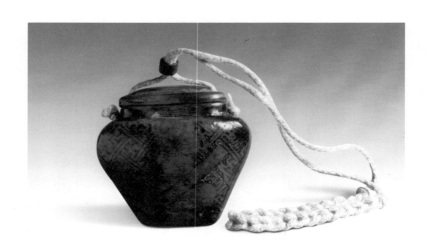

- **旱煙盒** |
 清朝出品

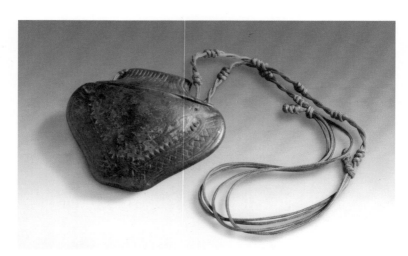

- **旱煙盒** |
 清朝出品

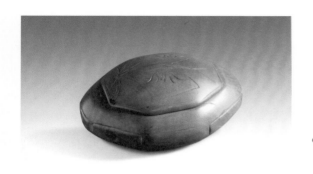

- **旱煙盒 |**
 清朝出品

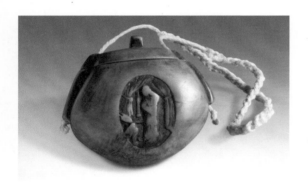

- **旱煙盒 |**
 清朝出品

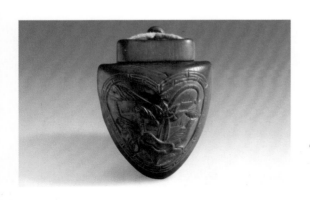

- **旱煙盒 |**
 清朝出品

【旱煙盒—瘿樹瘤作品】

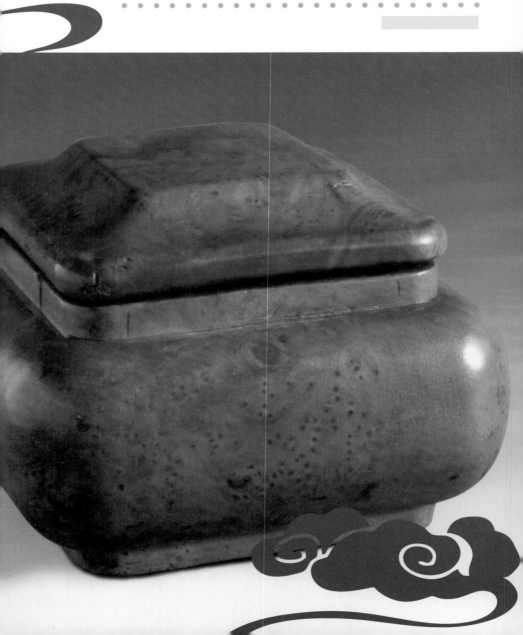

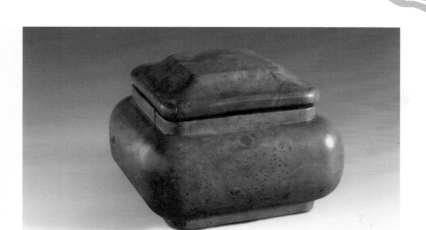

- 旱煙盒 | 癭樹瘤
 清朝出品

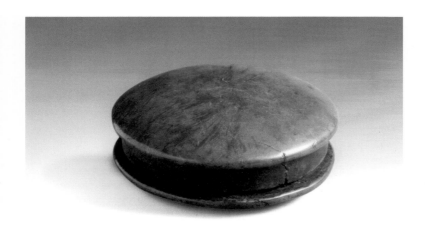

- 旱煙盒 | 癭樹瘤
 清朝出品

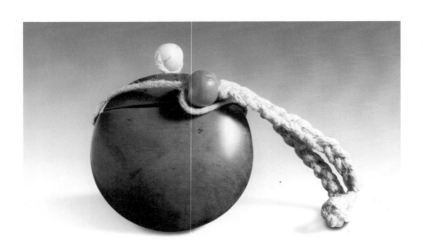

- **旱煙盒 | 癭樹瘤**
 清朝出品

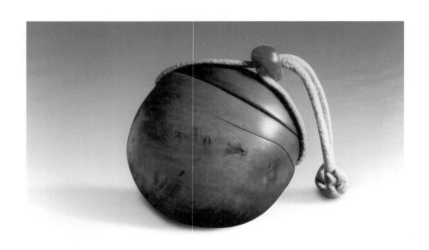

- **旱煙盒 | 癭樹瘤**
 清朝出品

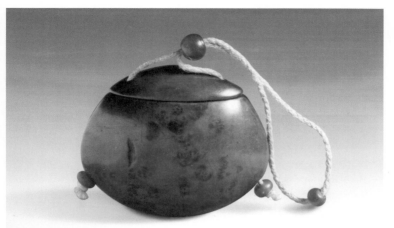

- **旱煙盒 | 癭樹瘤**
 清朝出品

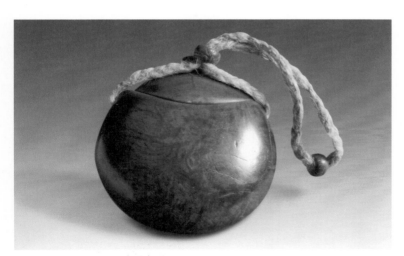

- **旱煙盒 | 癭樹瘤**
 清朝出品

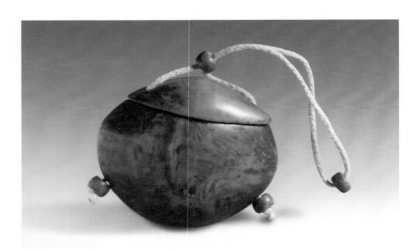

- **旱煙盒｜癭樹瘤**
 清朝出品

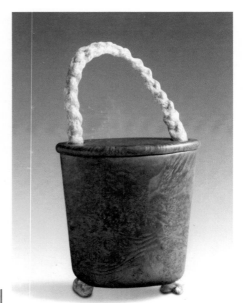

- **旱煙盒｜**
 癭樹瘤
 清朝出品

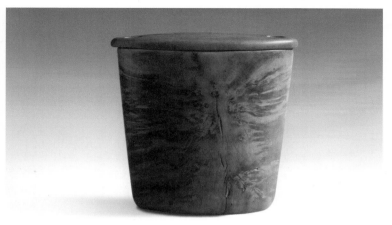

- **旱煙盒｜癭樹瘤製作**
 清朝出品

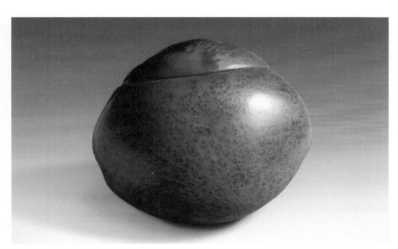

- **旱煙盒｜癭樹瘤製作**
 清朝出品

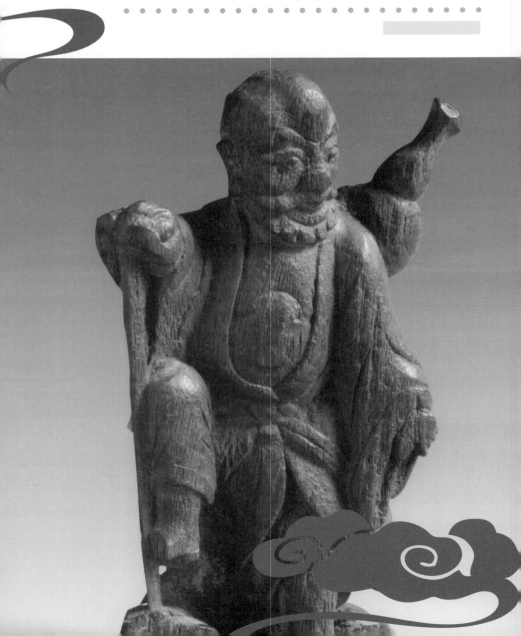

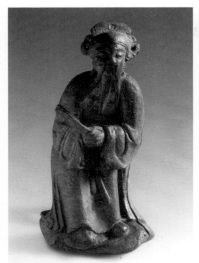

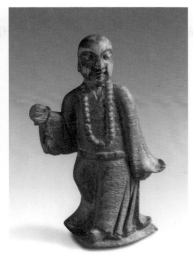

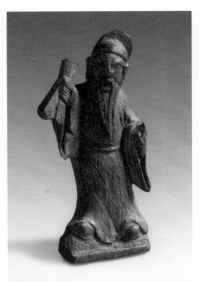

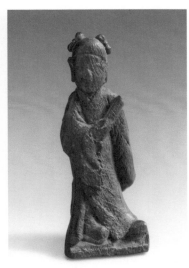

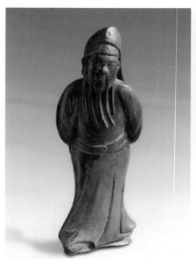
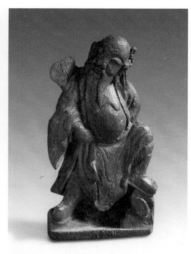
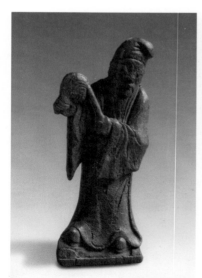
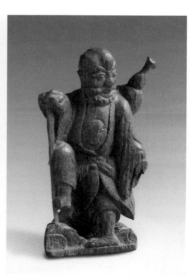

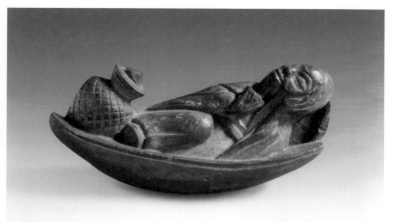

- **旱煙盒｜葫蘆瓜**
 姜太公釣魚
 ───
 清朝出品

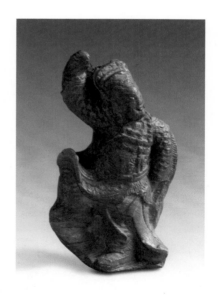

- **旱煙盒｜葫蘆瓜**
 武松打虎
 ───
 清朝出品

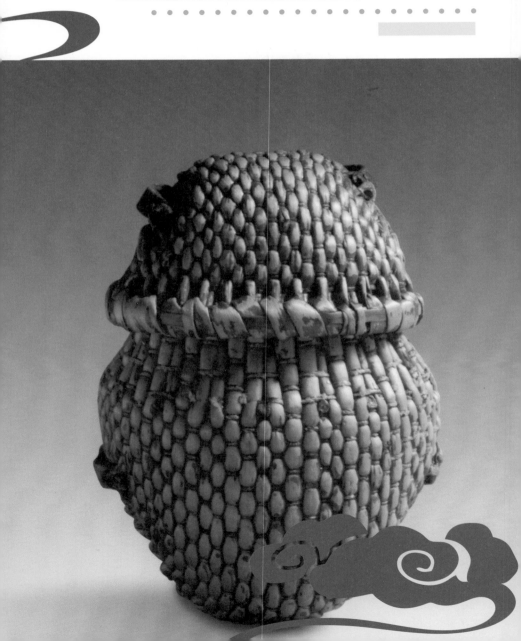

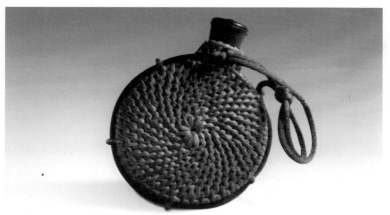

- 旱煙盒 |
 藤編
 ——
 清朝出品

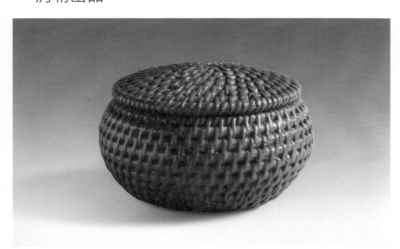

- 旱煙盒 |
 藤編
 ——
 清朝出品

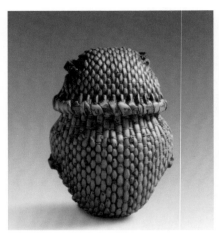

• **旱煙盒｜**
藤編

清朝出品

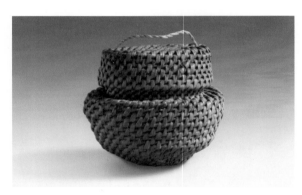

• **旱煙盒｜**
藤編

清朝出品

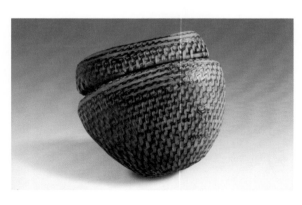

• **旱煙盒｜**
藤編

清朝出品

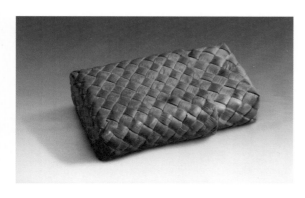

- **旱煙盒**｜
 藤編

 清朝出品

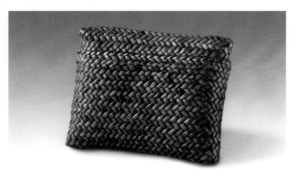

- **旱煙盒**｜
 藤編

 清朝出品

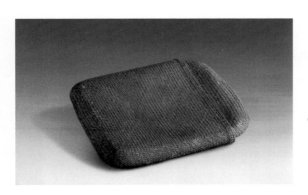

- **旱煙盒**｜
 藤編

 清朝出品

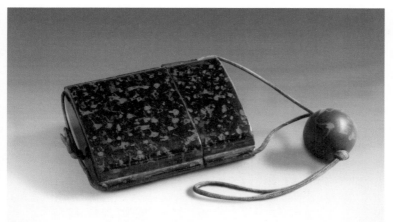

- **旱煙盒 | 漆器**
 彩繪
 ───────
 清朝出品

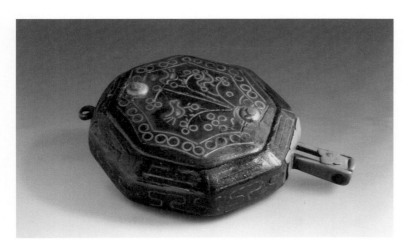

- **旱煙盒 | 漆器**
 鑲金絲紋
 ───────
 清朝出品

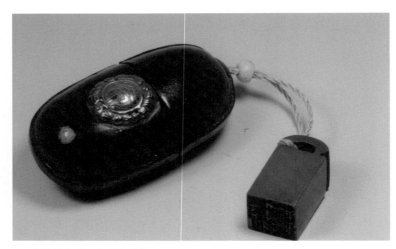

- 旱煙盒 ｜ 漆器
 清朝出品

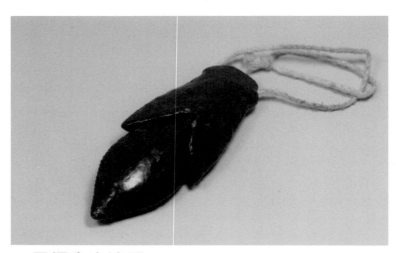

- 旱煙盒 ｜ 漆器
 清朝出品

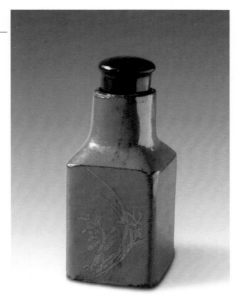

- **旱煙盒｜漆器**
 清朝出品

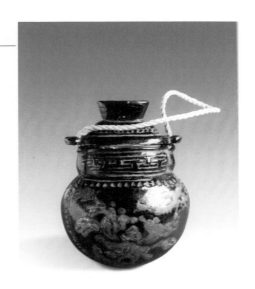

- **旱煙盒｜漆器**
 清朝出品

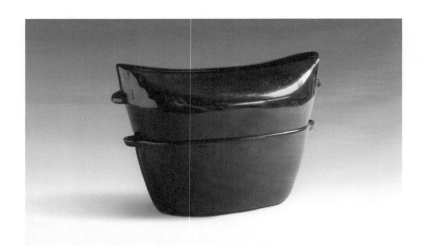

- 旱煙盒｜漆器
 清朝出品

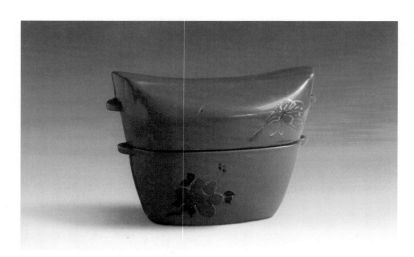

- 旱煙盒｜漆器
 清朝出品

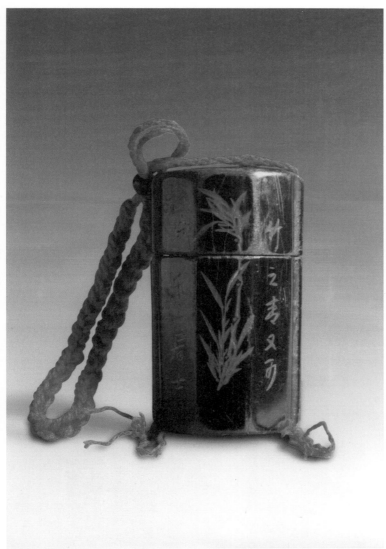

- ## 旱煙盒｜漆器
 清朝出品

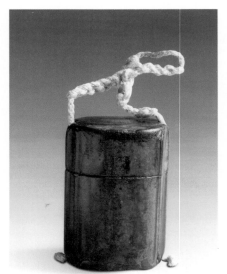

• 旱煙盒｜漆器
清朝出品

• 旱煙盒｜漆器
清朝出品

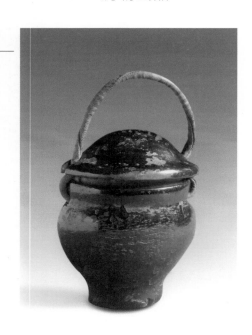

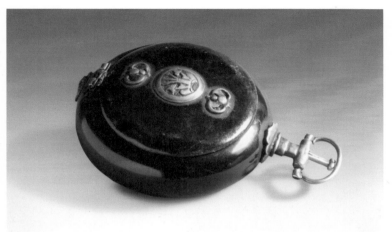

- **旱煙盒｜漆器**
 清朝出品

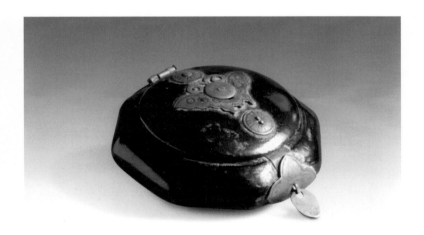

- **旱煙盒｜漆器**
 清朝出品

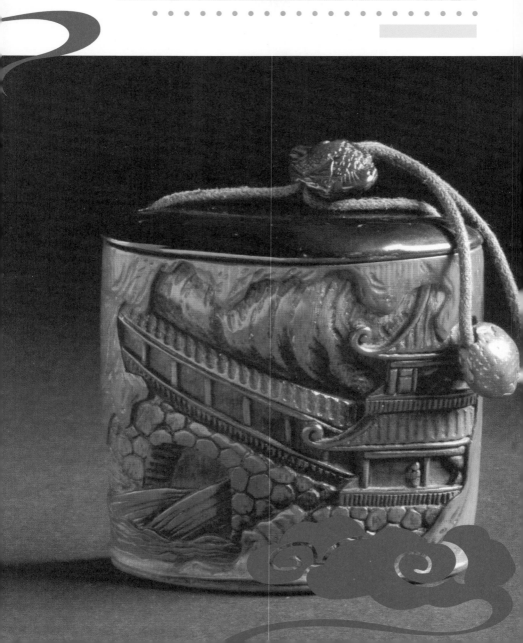

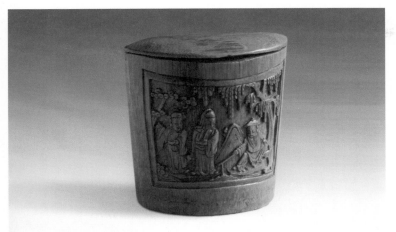

- **旱煙盒｜竹雕**
 清朝出品

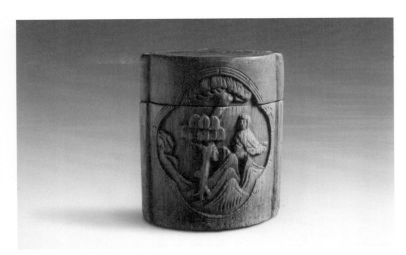

- **旱煙盒｜竹雕**
 清朝出品

- **旱煙盒｜竹雕**
 清朝出品

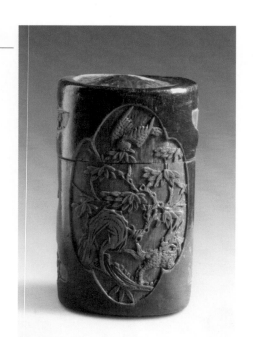

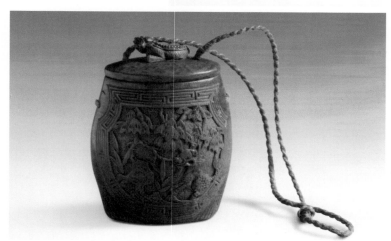

- **旱煙盒｜竹雕**
 清朝出品

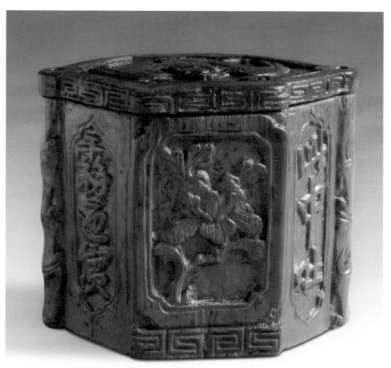

- ## 旱煙盒｜竹雕
 清朝出品

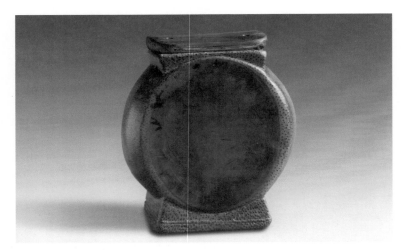

- **旱煙盒｜竹雕**
 清朝出品

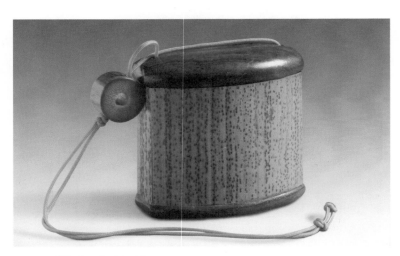

- **旱煙盒｜竹雕**
 清朝出品

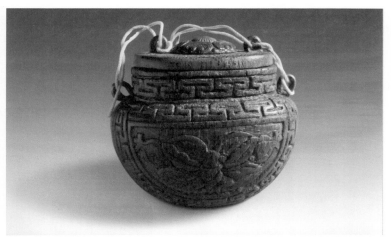

- **旱煙盒 | 竹雕**
 清朝出品

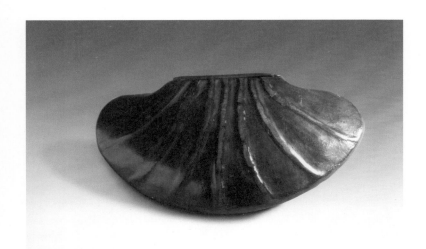

- **旱煙盒 | 竹雕**
 清朝出品

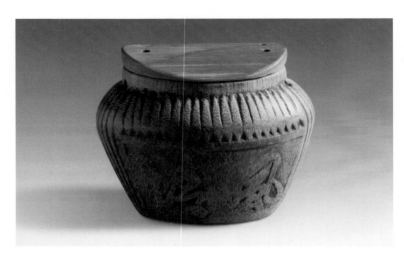

- **旱煙盒 | 竹雕**
 清朝出品

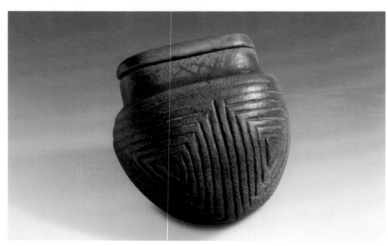

- **旱煙盒 | 竹雕**
 清朝出品

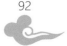

煙雲遺珍 明清及民國時期旱煙盒

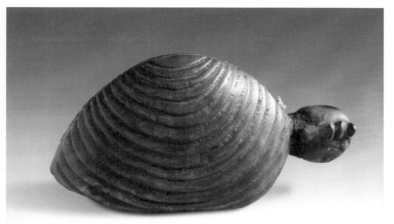

- **旱煙盒 | 竹雕**
 清朝出品

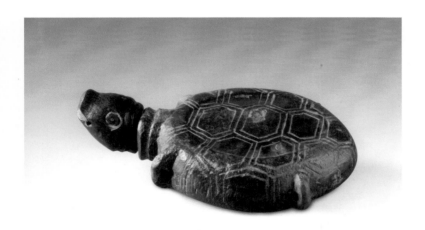

- **旱煙盒 | 竹雕**
 清朝出品

93

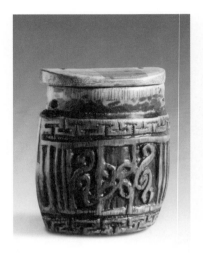

- **旱煙盒｜竹雕**
 清朝出品

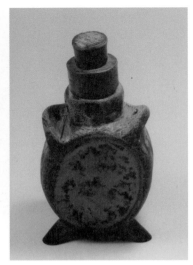

- **旱煙盒｜竹雕**
 清朝出品

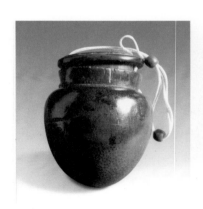

- **旱煙盒｜竹雕**
 清朝出品

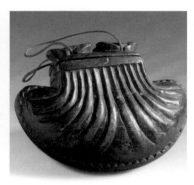

- **旱煙盒｜竹雕**
 清朝出品

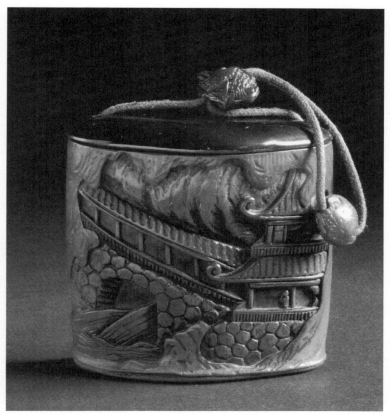

- **旱煙盒 | 竹子雕精品**
 清朝出品

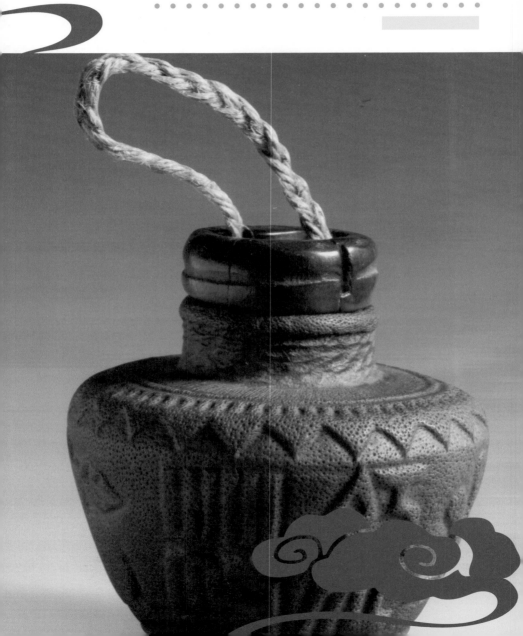

【旱煙盒—柚子作品】

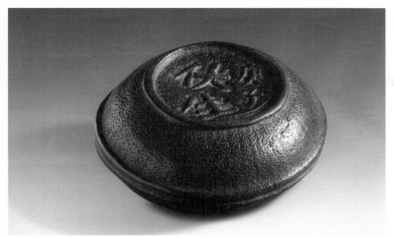

- **旱煙盒｜柚子**
 清朝出品

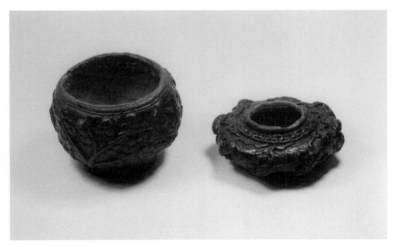

- **旱煙盒｜柚子**
 清朝出品

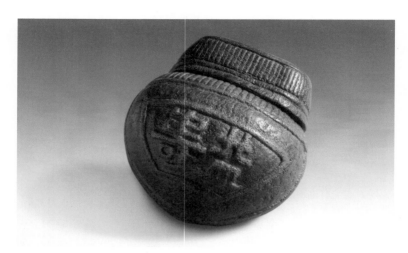

- **旱煙盒｜柚子**
 清朝出品

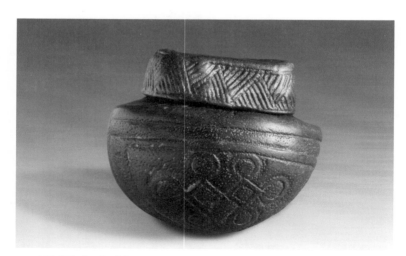

- **旱煙盒｜柚子**
 清朝出品

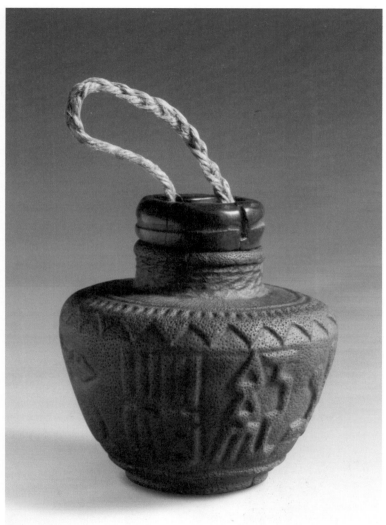

- ## 旱煙盒│柚子製品
 清朝出品

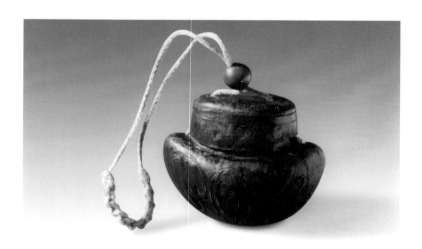

- 旱煙盒｜柚子
 清朝出品

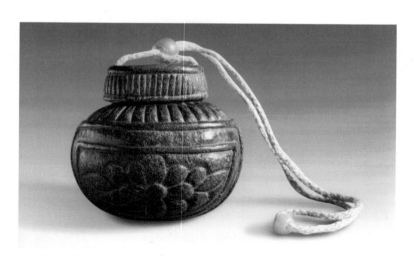

- 旱煙盒｜柚子
 清朝出品

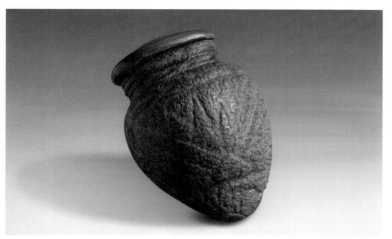

- **旱煙盒｜柚子**
 清朝出品

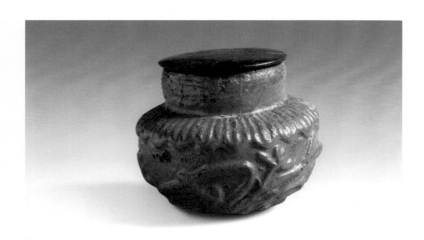

- **旱煙盒｜柚子**
 清朝出品

【旱煙盒—牛角雕作品】

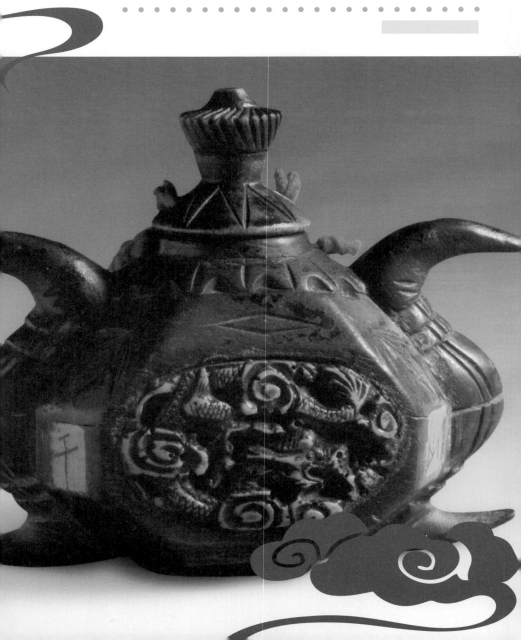

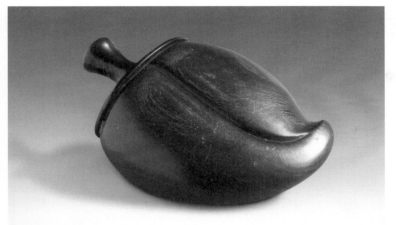

- **旱煙盒｜牛角**
 清朝出品

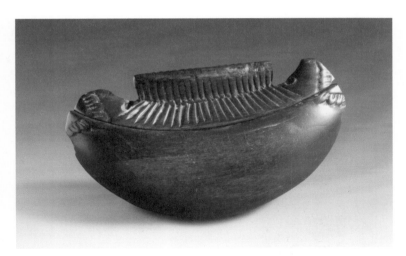

- **旱煙盒｜牛角**
 清朝出品

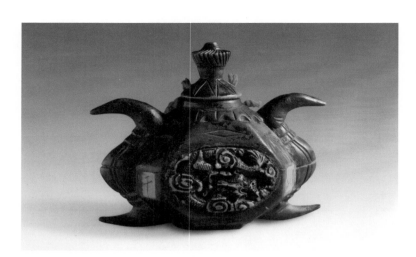

• 旱煙盒｜牛角
清朝出品

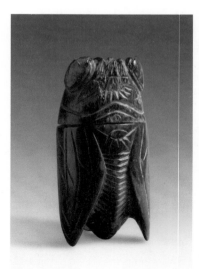

• 旱煙盒｜牛角
清朝出品

【煙雲遺珍　明清及民國時期旱煙盒】

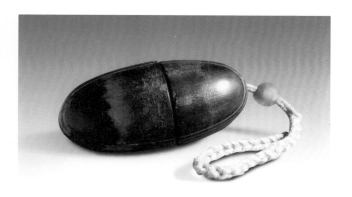

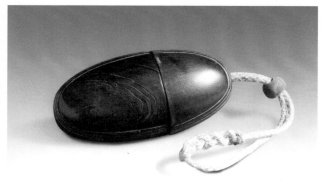

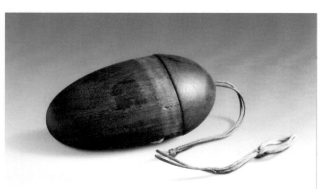

● **旱煙盒｜牛角**
清朝出品

105

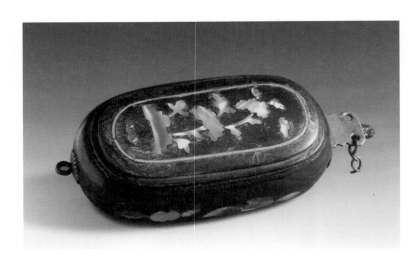

- **旱煙盒 | 牛角**
 清朝出品

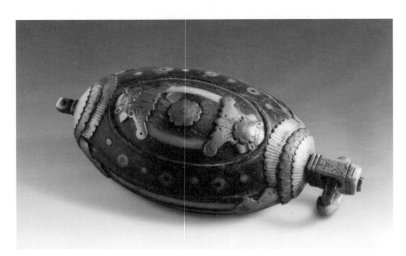

- **旱煙盒 | 牛角**
 清朝出品

- **旱煙盒｜牛角**
 清朝出品

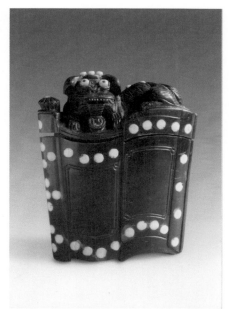

- **旱煙盒｜牛角**
 清朝出品

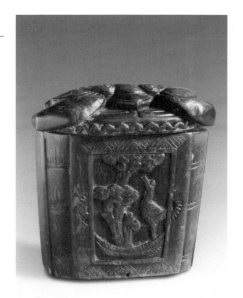

- **旱煙盒｜牛角**
 清朝出品

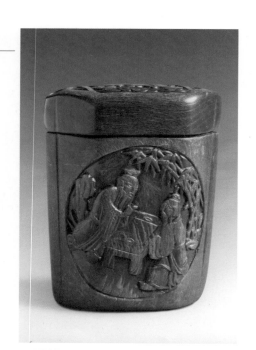

- **旱煙盒｜牛角**
 清朝出品

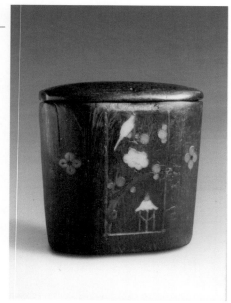

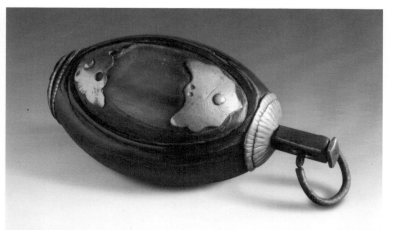

- **旱煙盒 | 牛角**
 清朝出品

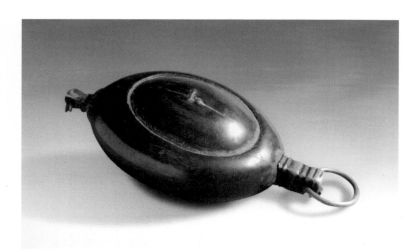

- **旱煙盒 | 牛角**
 清朝出品

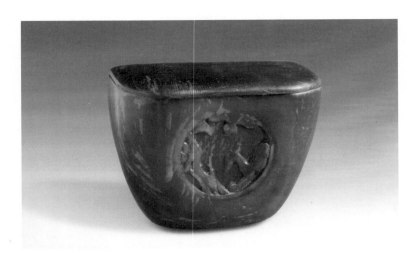

- **旱煙盒｜牛角**
 清朝出品

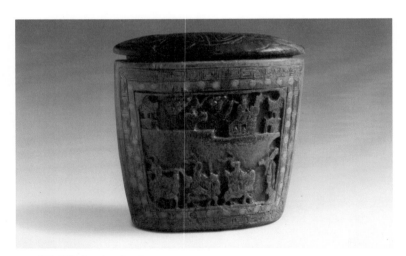

- **旱煙盒｜牛角**
 清朝出品

【旱煙盒—白銀作品】

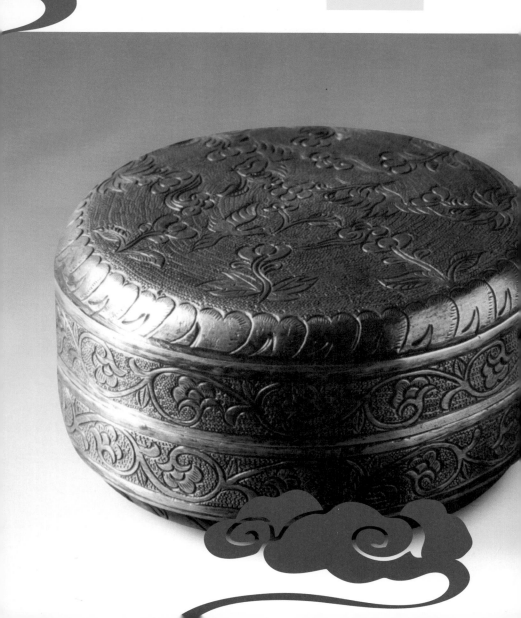

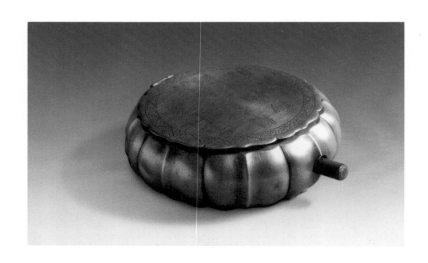

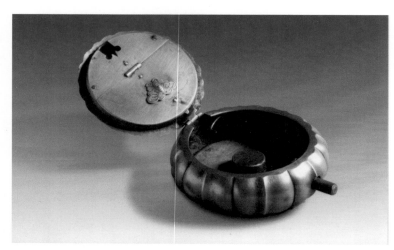

- **旱煙盒｜白銀**
 清朝出品

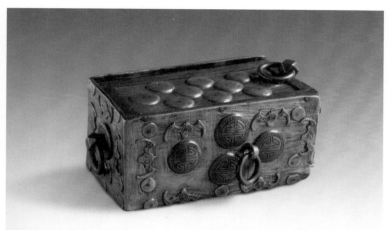

- **旱煙盒｜白銀**
 清朝出品

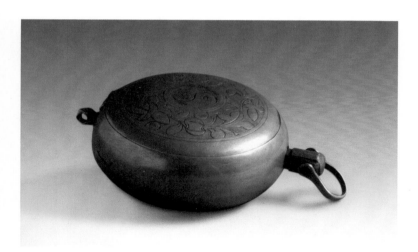

- **旱煙盒｜白銀**
 清朝出品

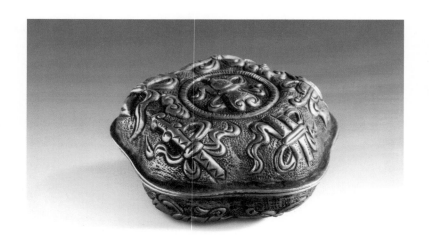

- **旱煙盒 | 白銀**
 清朝出品

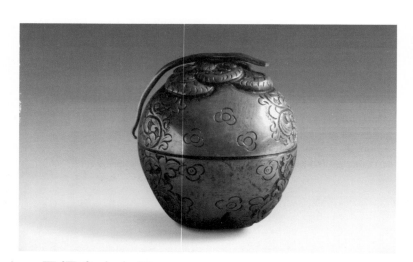

- **旱煙盒 | 白銀**
 清朝出品

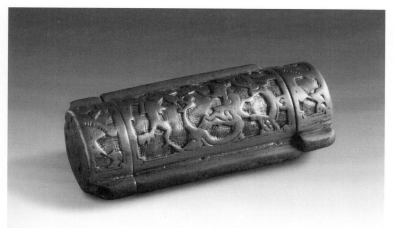

- **旱煙盒 | 白銀**
 清朝出品

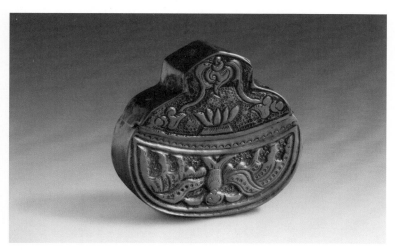

- **旱煙盒 | 白銀**
 清朝出品

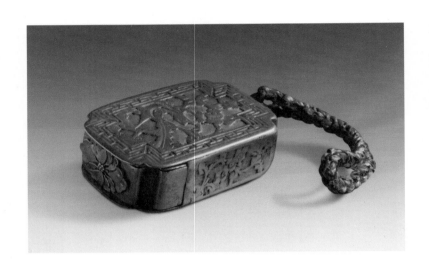

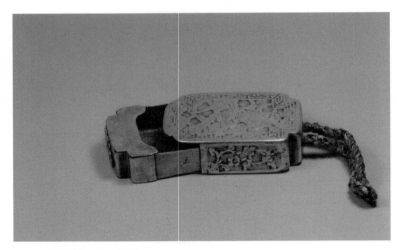

● **旱煙盒｜白銀**
清朝出品

- **旱煙盒｜白銀**
 清朝出品

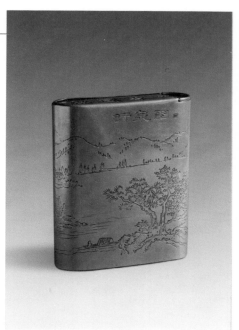

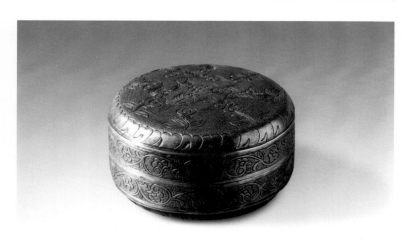

- **旱煙盒｜白銀**
 清朝出品

【煙雲遺珍　明清及民國時期旱煙盒】

【旱煙盒—景泰藍作品】

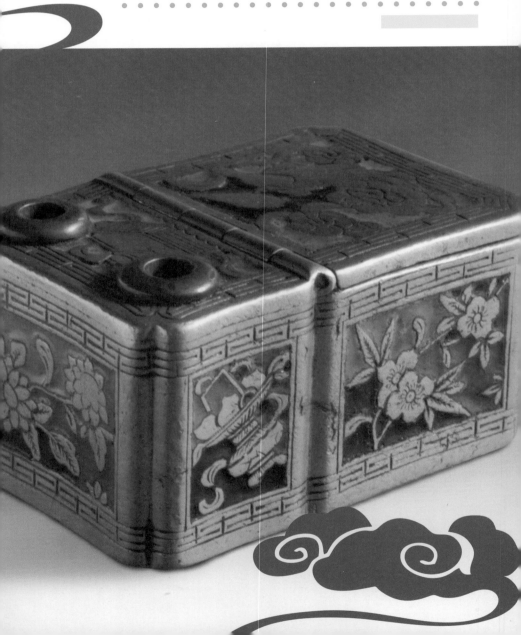

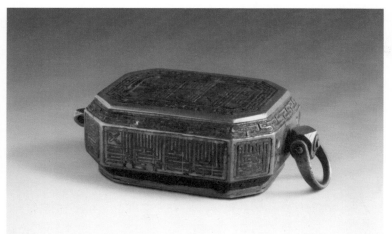

- **旱煙盒｜景泰藍**
 清朝出品

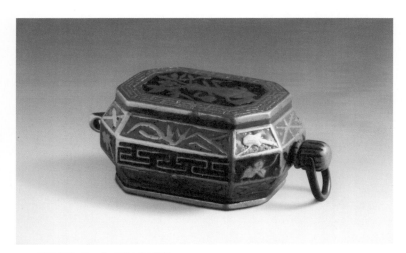

- **旱煙盒｜景泰藍**
 清朝出品

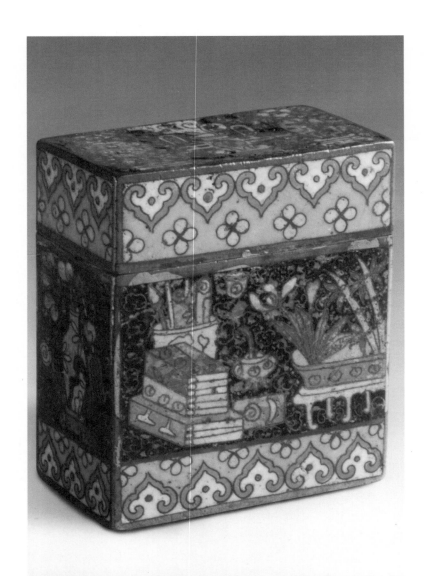

- ## 旱煙盒 | 景泰藍
 清朝出品

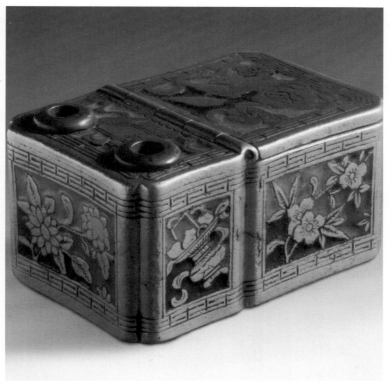

- ## 旱煙盒 | 景泰藍
 清朝出品

【旱煙盒─銅鐵作品】

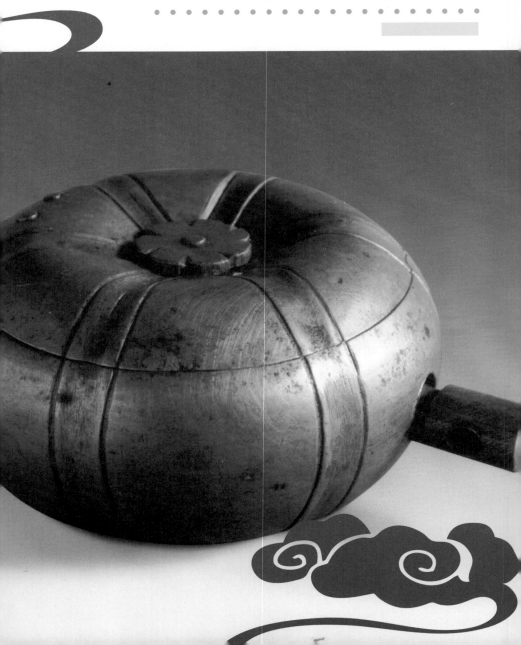

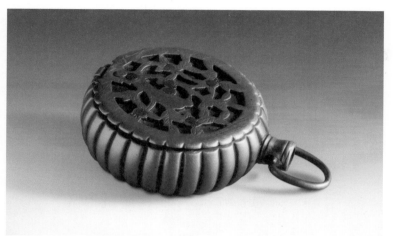

- **旱煙盒｜銅鐵**
 清朝出品

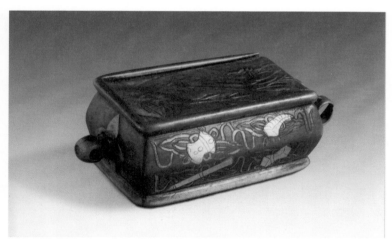

- **旱煙盒｜銅鐵**
 清朝出品

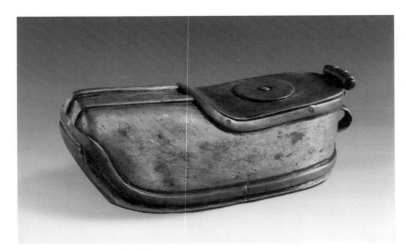

- 旱煙盒 | 銅鐵
 清朝出品

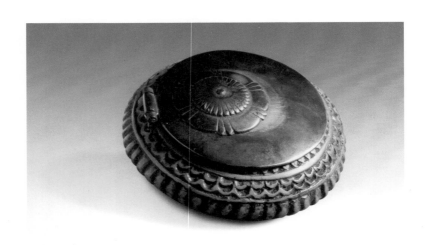

- 旱煙盒 | 銅鐵
 清朝出品

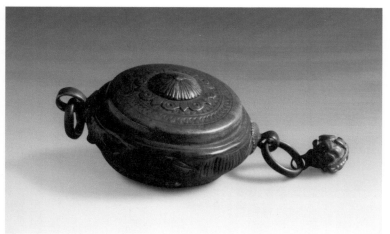

- 旱煙盒｜銅鐵
 清朝出品

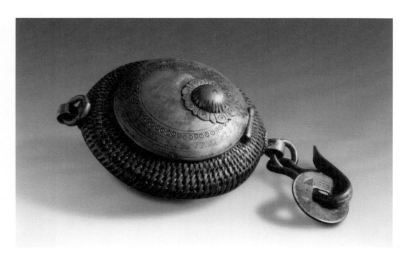

- 旱煙盒｜銅鐵
 清朝出品

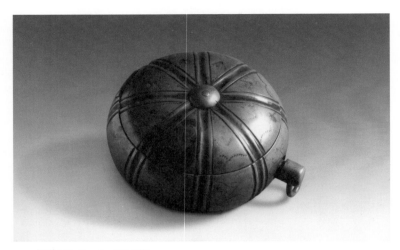

- **旱煙盒｜銅鐵**
 清朝出品

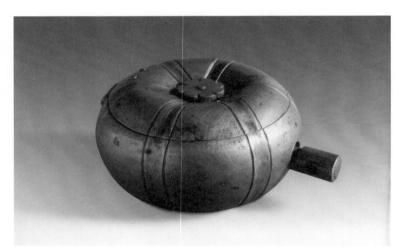

- **旱煙盒｜銅鐵**
 清朝出品

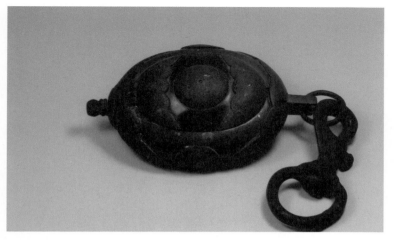

- **旱煙盒｜銅鐵**
 鐵器
 ────
 清朝出品

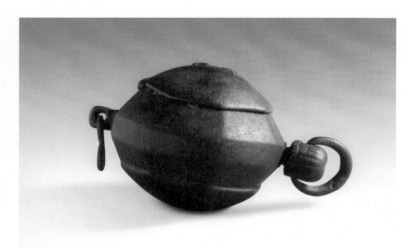

- **旱煙盒｜銅鐵**
 鑄鐵
 ────
 清朝出品

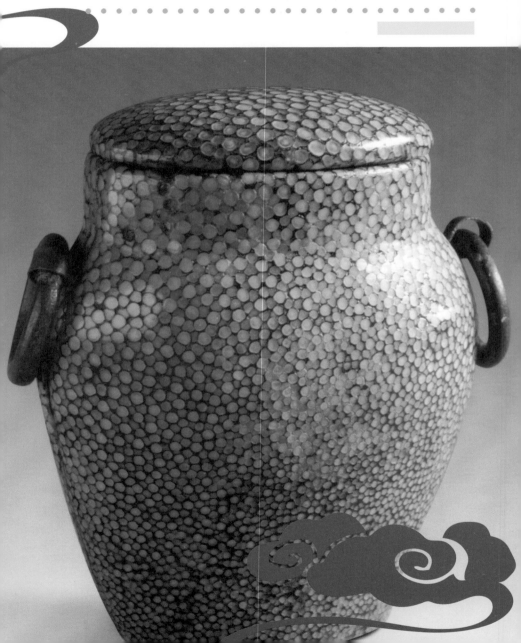

【旱煙盒—其他材質作品】

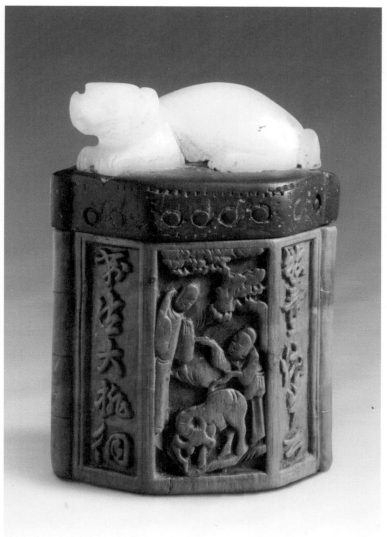

- ## 旱煙盒｜其他材質
 ### 和田玉麒麟
 清朝出品

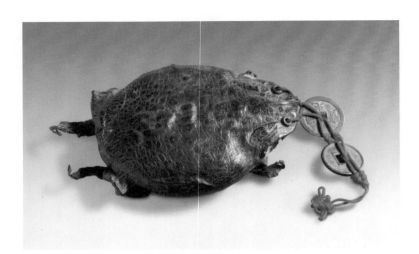

- **旱煙盒｜其他材質**
 蟾蜍吐金錢
 清朝出品

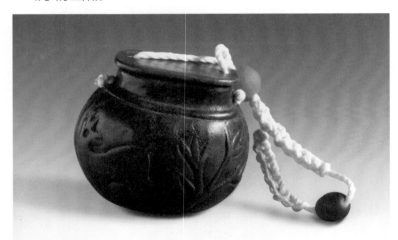

- **旱煙盒｜其他材質**
 梅花鹿睪丸製品
 清朝出品

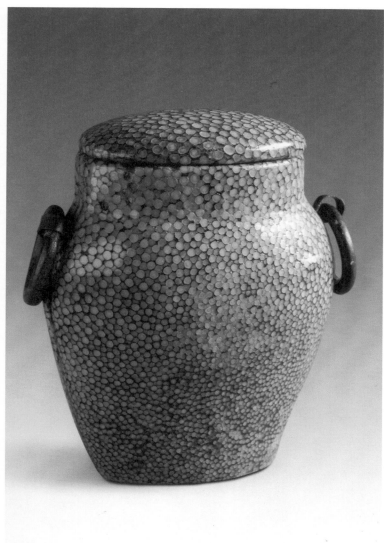

- **旱煙盒 | 其他材質**
 鯊魚皮

 清朝出品

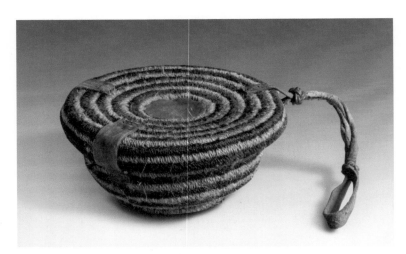

- **旱煙盒｜其他材質**
 藏牛毛編織

 清朝出品

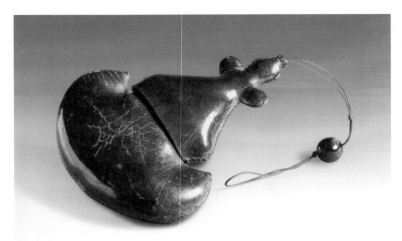

- **旱煙盒｜其他材質**
 馬皮製元寶

 清朝出品

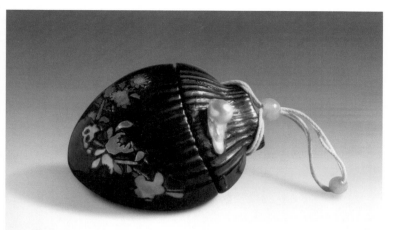

- **旱煙盒 | 其他材質**
 南海珍珠貝殼彩配
 清朝出品

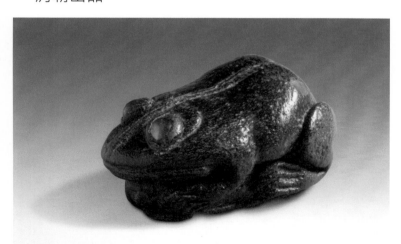

- **旱煙盒 | 其他材質**
 柚子製靈蛙，雙眼配寶石
 清朝出品

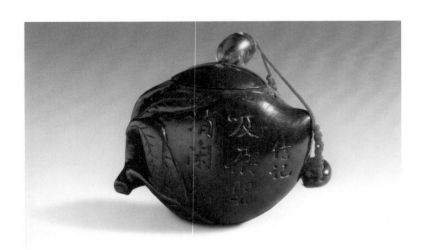

- **旱煙盒 | 其他材質**
 琥珀雙星
 ───
 清朝出品

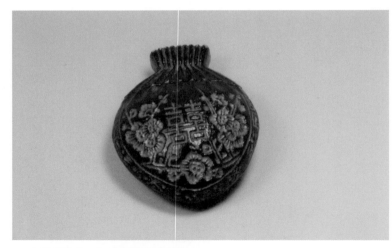

- **旱煙盒 | 其他材質**
 金囍雙收
 ───
 清朝出品

【煙雲遺珍 其它材質作品】

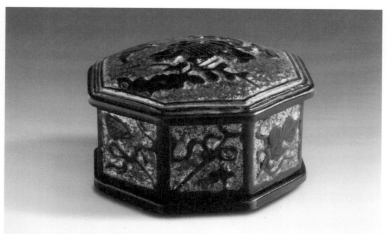

- **旱煙盒 | 其他材質**
 燙金八角聚寶盒

 清朝出品

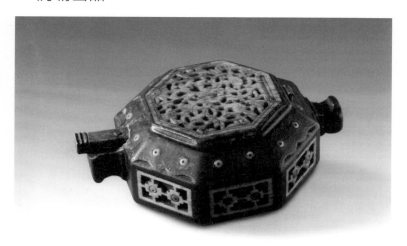

- **旱煙盒 | 其他材質**
 鑲象牙透視雕花

 清朝出品

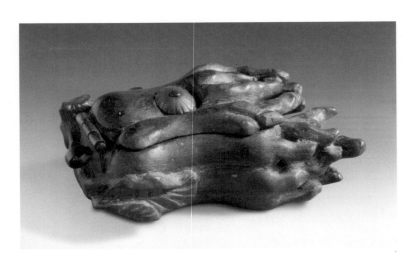

- **旱煙盒 | 其他材質**
 千手觀音
 ───
 清朝出品

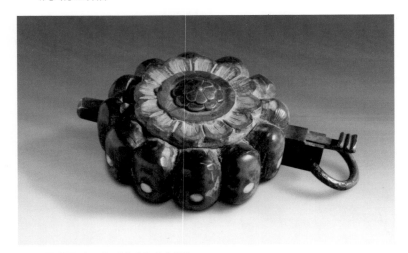

- **旱煙盒 | 其他材質**
 佛光普照
 ───
 清朝出品

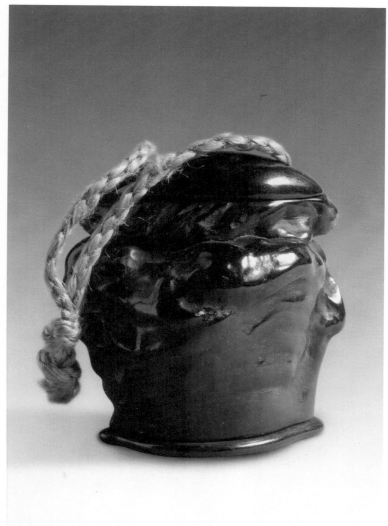

- **旱煙盒 | 其他材質**
 烏木瘤
 清朝出品

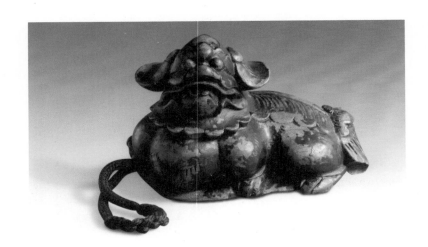

- **旱煙盒｜其他材質**
 麒麟守歲
 ———
 清朝出品

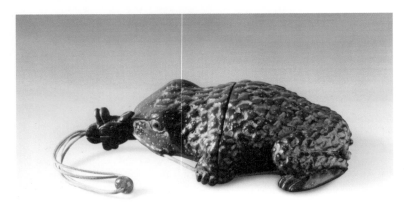

- **旱煙盒｜其他材質**
 靈蛙獻寶
 ———
 清朝出品

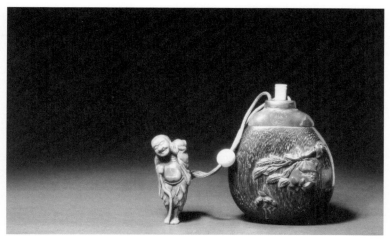

- **旱煙盒 | 其他材質**
 雞翅木
 ───────
 清朝出品

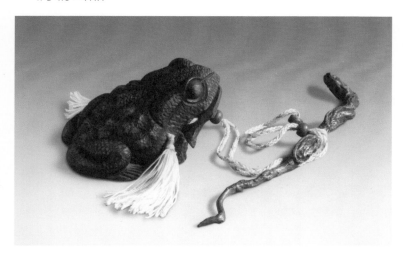

- **旱煙盒 | 其他材質**
 蛇蛙大戰
 ───────
 清朝出品

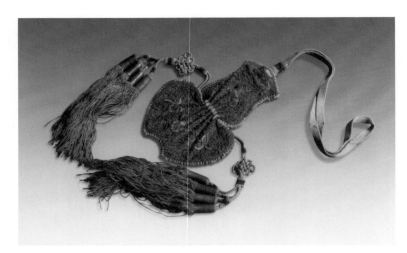

- **旱煙盒 | 其他材質**
 清錦繡煙袋
 ———————
 清末民初出品

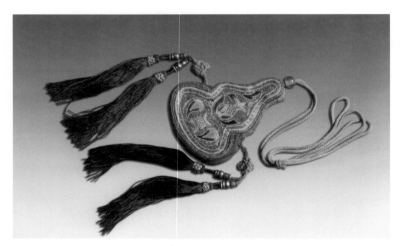

- **旱煙盒 | 其他材質**
 清錦繡煙袋
 ———————
 清末民初出品

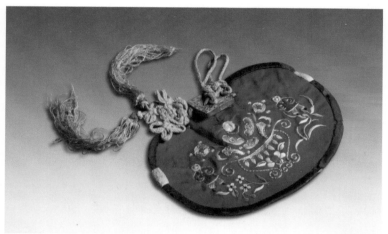

- ## 旱煙盒 | 其他材質
 土家族旱煙袋（湖南）

 清朝出品

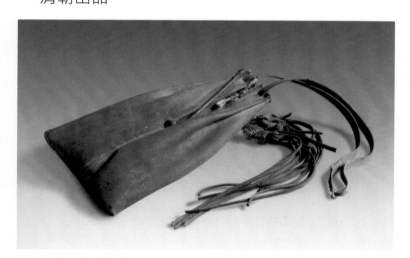

- ## 旱煙盒 | 其他材質
 藏毛牛皮配天珠瑪瑙旱煙袋

 清朝出品

後記

　　歷史文化需要不同世代的人星火傳承，世間人人環境條件能力大小有異，關鍵是只要盡力去做，不去計較得失，星火才能傳承。

上海中國煙草博物館是全中國規模最大的國家級現代博物館，收藏有各式各類與煙草相關的文史書籍資料以及各種各樣煙具古物，包括當代名人使用過的煙具文物。

　　筆者在參觀上海中國煙草博物館時，一次偶然機會看到館內收藏古物之中，尚欠缺一件昔日煙舖店招牌，

經過多次交流協商，同意接受筆者本人捐贈一件清末民初時期保留下來的知名店舖招牌，該招牌有"沈天吉煙袋" 燙金大字、高195cm、寬55cm、厚5cm用一塊原木雕刻製作。

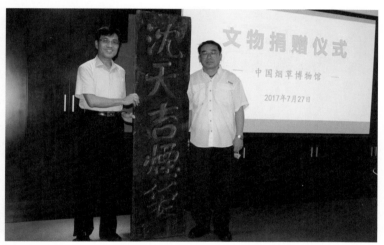

　　此次能夠為中國煙草博物館內增添一件古文物，對於筆者本人來講這麼多年來東南西北四處收集古物古玩乃是最有意義的安排，對於古文物也是最合適的好歸屬之處。

收藏證書

中國煙草博物館

杨聰聰先生：
您捐贈的沈天吉煙後
店招，保存完好，較为罕見，
具有較高的历史和文化价
值，已被我馆收藏。
特颁此证。

中国煙草博物馆
二〇一七年八月一日

浪奔、浪流，萬里滔滔 江水永不休 (上海灘歌詞)

日月交替、時光流逝，多少年後筆者本人也會離開人世，值得欣慰個人能夠貢獻綿薄之力，給後世留下點滴印記在人間。

最後，本書得以順利出版發行，再次感謝鄭允久醫師鼎力支持和協助，同時也感謝所有支持、協助的各位熱心人士。

書　　　　名	煙雲遺珍 - 明清及民國時期旱煙盒
作　　　　者	楊聰聰
出　　　　版	超媒體出版有限公司
地　　　　址	荃灣柴灣角街 34-36 號萬達來工業中心 21 樓 2 室
出版計劃查詢	(852)3596 4296
電　　　　郵	info@easy-publish.org
網　　　　址	http://www.easy-publish.org
香 港 總 經 銷	聯合新零售 (香港) 有限公司
出 版 日 期	2022 年 11 月
圖 書 分 類	藝術設計
國 際 書 號	978-988-8806-31-7
定　　　　價	HK$88